Symbol Stories for Children

A symbol can be a promise and a code between people. If you know the symbol, you have a very specific meaning in mind. But, if you don't know the symbol, it is a closely-guarded secret. So symbols can sometimes be difficult, but they can also easy.

From ancient to modern times, many symbols were made. We used these little symbols for brevity instead of spelling out individual words. For example, road signs use symbols to give information and warnings.

The origin of the heart shape varies in many stories through time and around the world. Some experts believe that the heart shape came from the wings of doves, which were associated with Aphrodite, the ancient Greek goddess of love. Also, some experts think the heart shape originated from a human heart.

The origins of today's standard heart shape are a bit controversial, though, since it hardly resembles a human heart. In fact, the heart shape looks more similar to the heart of a cow or turtle than that of a human.

Nonetheless, the traditional heart shape has been around for ages

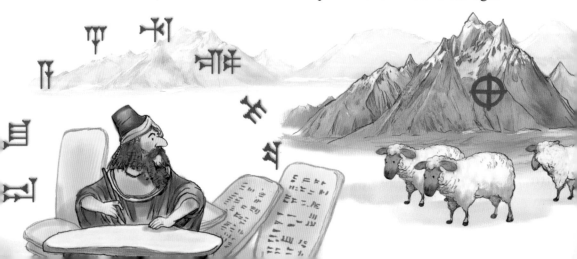

and has long been used as a symbol of the human mind and soul.

Each symbol has its own story and meanings. The book not only tells about the history of the symbol but is also filled with the stories of the origin, culture, and branding. Brands are logos (words or symbols) and pictures that companies use to tell people about themselves.

This is a fun history exploration book about symbols and corporate logos. So, let's travel around the world to meet the surprising and wonderful world of symbols.

In the Text

1. *The Origin of Symbols and Brand Stories*
 - *Stars, Hearts, Circle, Square, Triangle, Arrow, Lightning, Note, Question Mark, Exclamation Mark, Cross, X, Check Marks, Smiley, Checked, Eye, Skull*

2. *The Shape of Symbols and Emblem Stories*
 - *Emoticon*
 - *Sexual symbol*
 - *Hot Springs sign*
 - *Prescription symbol*
 - *Email symbol*
 - *Korean monetary unit*
 - *Period and comma*
 - *Emergency exit icon*

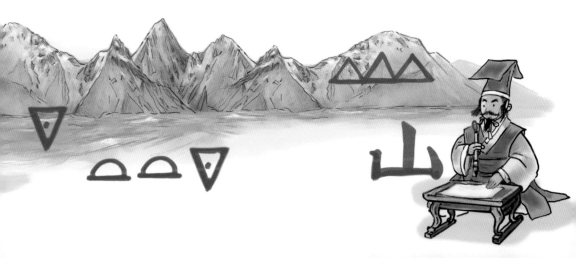

你所不知道的
符號故事
符號的由來和使用

國家圖書館出版品預行編目（CIP）資料

你所不知道的符號故事：符號的由來與使用／
朴英秀著；陳安譯. -- 初版. -- 臺北市：
遠流，2018. 01
　面；　　公分
ISBN 978-957-32-8189-4（平裝）

1.符號學　2.商標設計

964　　　　　　　　　　　　　　　　106022999

你所不知道的符號故事──符號的由來和使用

作者／朴英秀
繪圖／魯起同
譯者／陳安

副主編／謝宜珊
特約美編／顏麟驊
封面設計／鄭名娣
行銷企劃／王綾翊
出版六部總編輯／陳雅茜

發行人／王榮文
出版發行／遠流出版事業股份有限公司
　　　　　臺北市南昌路2段81號6樓
　　　　　郵撥：0189456-1　電話：02-2392-6899　傳真：02-2392-6658
　　　　　遠流博識網：www.ylib.com　電子信箱：ylib@ylib.com
ISBN／978-957-32-8189-4
2018年1月 1日初版一刷
2021年6月30日初版三刷
版權所有‧翻印必究
定價‧新臺幣280元

你所不知道的 符號故事

符號的由來和使用

文／朴英秀　圖／魯起同　譯／陳安

遠流

序言

　　符號是一種有相互關聯的記號，對於懂得其涵義的人而言，就有著特殊意義，但是不懂的人就無法得知其奧義。所以其實我們也可以這麼說：

　　「符號是一種簡單的形象、但卻隱含深奧意義。」

　　有的符號是那種任誰看到都能會意的簡單圖形，也有那種歷史源遠流長、一般人難以理解的標示。

　　♫♥★□？…………

　　從古至今，許多不同的符號陸續問世，很多符號到現在都仍廣泛使用。從我們最熟知的愛心符號♥，到惡魔之眼的符號都有，多得不勝枚舉。

　　現今我們所使用的符號中，有的是將繁雜的事物濃縮並簡單化、有的是耐人深思尋味的，也有那種雖不明其意、但可大概推敲何種意思的符號。所以想大聲說一句：

　　「來探索符號的由來吧！」

　　不知道大家有沒有聽過這樣的說法？「象徵天上星星的符號★並不能代表星星」，因為「星球是圓的」是眾所皆知的科學常識。

但即便有各種理由，★ 符號還是用做表示天上閃閃發亮的星星，而也有些人會用外形有些許改變的符號來代表星星，這樣就必須知道由來為何了。

　　此外，還有許多符號各自代表不同涵義，書中會介紹各種符號的由來與象徵意義，還有與之相關的企業商標等，讓您來一場探索符號與企業標誌之旅。

　　最後，謝謝各位讀者朋友。

<div style="text-align: right">朴英秀</div>

目錄

第 1 篇　符號的由來與運用

★☆ **來自星星的你** - 如：米其林 ·8

♥♡ **心心相印** - 如：香奈兒 ·15

●○ **環環相扣** - 如：奧運標誌 ·22

□◇ **有稜有角** - 如：MS Windows ·28

△▼ **峰峰相連** - 如：AIA ·35

←↑→ **箭指何方** - 如：亞馬遜 ·43

⚡ **閃閃如電** - 如：OPEL ·50

♪♬ **躍動旋律** - 如：Pianissimo ·58

? **大哉問** - 如：GUESS ·64

! **驚呼連連** - 如：LACOSTE L!VE ·70

† **受難記** - 如：拜耳 ·76

X **未知之數** - 如：全錄 ·82

✔ **正確之符** - 如：K MARK ·89

☺ **笑臉迎人** - 如：百事可樂 ·95

▦ **阡陌縱橫** - 如：Burberry ·102

☉ **惡魔之眼** - 如：CBS ·109

☠ **對不起駁到你** - 如：SCALPERS ·116

第2篇　符號的形態與象徵涵義

表情符號是何時問世的？ ·124

男女符號（♀·♂）的由來 ·129

溫泉符號（♨）是什麼時候產生？ ·134

藥袋上畫的處方箋符號有什麼涵義？ ·139

電子郵件符號（@）的意義？ ·144

韓國貨幣單位符號的由來 ·150

句號與逗號的由來 ·154

緊急出口符號的由來 ·159

來自星星的你 - 如：米其林

「我們來畫個星星吧？」

　　一聽到有人這樣說，想必大部分人所畫出的星星，都是可以一筆勾畫出的五角星吧！但在德國或法國等中歐國家的人們所畫的，則多半是六角星呢！不過也有人不走既定模式，是先畫個圓圈後再畫出散發光芒的星星。

荷蘭的啤酒品牌海尼根（Heineken）即是以一顆紅星為商標；德國的賓士汽車則是以一顆三芒星成為家喻戶曉的品牌。不過，實際上星星是球體，為什麼人們畫星星時會有這麼多種呈現方式呢？

「那是照亮黑暗的神聖星宿！」

人類從遠古前就將星星視為神明而崇敬著，因為人們懼怕黑暗，而天上的星星會發出陣陣光芒照亮黑暗，進而有驅邪除惡的感覺。這時期的星星被視為夜空的執掌者。

「還有別種呈現星星光芒的方式嗎？」

最先畫出五角星（★）的是西元前 3000 年的古埃及人，他們曾在金字塔的壁畫中留下 ★ 這樣的符號以象徵星星。★ 符號就有星星發散光芒於四方的涵義。

「星星的光芒不對是會受懲罰的。」

特殊符號當然是有特殊涵義，古埃及人認為五角星有著神聖力量能驅邪除惡；與此同時的古巴比倫人以 ★ 表示神，他們認為天上的星星有著至高無上的權力。

古埃及人所畫的五角星，其五角會比現在我們所畫的還要長；而古巴比倫人是以楔形文字來刻畫星形，雖然兩者的形狀有

所不同，但 ★ 符號皆有神聖的宗教信仰涵義。

「星星蘊含許多不同意義。」

古希臘人也會畫五角星。他們認為數字 2 代表安定，也是女性的特徵；而數字 3 則是象徵活力充沛的男性。2 加上 3 合成的 5，即是兩種力量合而為一，代表著強勁而完美的力道。

「水瓶上畫著五角星表示水很潔淨。」

古希臘人也深信，五角星尖端部分散發出的光芒是會驅散邪惡的，他們將這樣的思維加以運用，將水瓶上畫著 ★ 符號以表示淨水。

「我們就像星星一般合為一體吧！」

發揚博愛主義的祕密結社組織「共濟會」為了體現一種「完整性」，將五角星或六角星做為組織象徵。

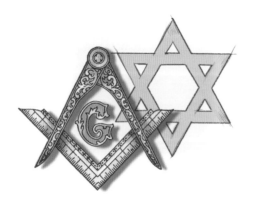

共濟會是成立於 1717 年英國倫敦的一個團體，本是由參與中世紀建築工事的石匠組成的祕密組織，成員間有著獨自的暗語和溝通模式。

他們也使用著許多符號，

有結合指南針和直角尺而成的大衛之星符號，有象徵著男女、天地、精神物質以及光明黑暗這樣相反又相伴的的世界喻意。

「我們從天國將星星摘下，紅色代表祖國（英國）、白色條紋代表從英國分離，也代表著綿延子孫、代代相傳的自由。」

這是美國首任總統喬治‧華盛頓如此解釋美國國旗的樣式。18 世紀時，美國從英國管治下獨立後，本來的國旗上只有象徵 13 州的 13 顆星星，但五角星也漸漸流傳成為象徵美國的符號。

之後隨著美國的州陸續增加，至今美國國旗上的星星數為 50 顆。

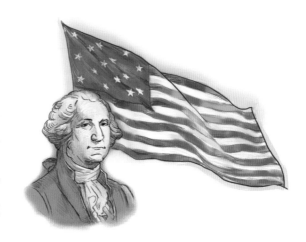

星星其實是球體，但是今日的軍事強國美國對世界各國深具影響力，人們也就習以為常的將星星畫成五角星形了。

「看看那顆高高在上、閃閃發光的星星！」

時序進入現代，人們對於星星的觀念也有些變化。人們過去總是認為星星是在黑暗中保佑人們平安的神聖象徵。但自從愛

迪生發明電燈之後，星星漸漸從之前的神聖象徵，轉變為「最好」、「最高處」或「目標」這樣的代名詞。

「我們公司就用星星做為象徵標誌吧。」

隨著資本主義迅速擴散，許多公司企業紛紛將星星做為自己的註冊商標。我們來看看以下知名的例子：

賓士汽車的標誌是由創始人戴姆勒（Gottlieb Wilhelm Daimler）親自設計的。在戴姆勒寄給自己妻子的明信片中，有提及自己工作地點畫有一顆三芒星，他並寫到：

「我總覺得這顆星星在照耀著我們工廠。」

戴姆勒認為，「星星」本體象徵「成功」，再加上三道發散的光芒。由於當時汽車公司甚至都能發展出航空器的引擎了，戴

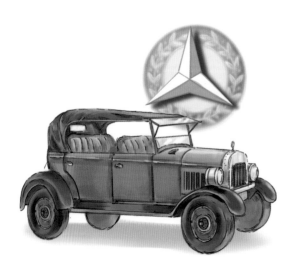

姆勒就將這三道光芒分別訂為象徵「陸、海、空」。

所謂的商標品牌就是企業為了凸顯自身商品，或是為了與同業競爭者做出區別而設計使用的符號、文字或圖形等標識。

不僅能與其他廠牌做區別，也能迅速傳遞產品的性能和特徵，並博得購買使用者的信賴，進而提升商品銷售量。因此商標是一種舉足輕重的符號象徵。

那啤酒商海尼根的商標——一顆紅星代表什麼涵義呢？海尼根的歷史可推溯至 1864 年，紅星為創始人的孫子阿爾弗雷德‧海尼根首度使用的。

「以這顏色和符號來保佑我們公司欣欣向榮。」

阿爾弗雷德引進現代的行銷策略，並將自家啤酒以綠瓶搭配紅星來包裝。

特有的綠瓶象徵純粹潔淨；紅星則是中世紀時代的啤酒釀造業者為祈求啤酒成功發酵，而會在釀造廠入口處掛的平安符延伸而來的符號。紅星也就成為象徵「最好的氣味」以及「驅除惡運」這樣雙重涵義的符號。

「即便是最高等級也會有差別。」

創立於 1889 年的法國輪胎商米其林，其創始人米其林兄弟集結旅遊、餐館等有助於汽車旅行者的資訊，出版了「米其林指南」一書，並且以星星符號來評比各個餐廳的料理，其星號是我們常用來標示附註所用的「＊」。

這時的星星符號表示「頂級」、「最優」等涵義（米其林指南中的評比分成一星到三星，三星表示最高等級）。米其林指南是世界首屈一指的評價書，許多料理師傅認為若能獲得一星的評價，就已經是極大的榮耀。

俗話說物換星移，星星符號的涵義仍不停改變，當人的意識改變時，星星符號所蘊含的象徵涵義與價值也會隨之變化。

心心相印 - 如：香奈兒

「射出愛神的箭。」

這句話是形容當一個人愛上對方時所用的句子，起源於希臘神話中的厄洛斯（Eros）。

厄洛斯是希臘神話中愛與美之神阿芙蘿黛蒂（Aphrodite）

的兒子，也就是羅馬神話中家喻戶曉的丘比特。厄洛斯是一位將人的「慾望」人格化後所塑造的神。

由於阿芙蘿黛蒂是掌管愛與美的神，她的兒子厄洛斯自然也肩負著傳遞愛與美的大任，而他是用射箭的方式來傳遞愛。至於為什麼是射箭呢？

弓箭是一種將箭搭在弓弦上，用力拉弓弦再放開後，即可將箭強勁的射至遠處。而厄洛斯的箭也反映著這樣的特性，象徵一個人對對方的愛是深遠及強勁的。

「要射哪種箭呢？」

希臘神話中有提到厄洛斯有兩種箭，他隨自己的心情來選擇，射出金箭會讓人一見鍾情；鉛箭則會相看生厭。

與此有關的還有一則故事，厄洛斯有次惡作劇的將金箭射向音樂之神阿波羅（Apollo），卻對美麗的仙女達芙妮（Daphne）射出鉛箭。產生濃濃愛意的阿波羅就向達芙妮示愛，但達芙妮對阿波羅心生厭惡而開始逃跑，最後逃向自己的父親河神求救，河神最後將她變成一株月桂樹來躲避阿波羅。

就是因為有這樣的希臘神話故事流傳後世，當一提到「厄洛

斯」，我們腦中就會浮現「愛情」。

「那為什麼心形又會代表愛呢？」

我們通常會用 ♥ 符號（心形）來象徵愛情，最初又是以什麼為基礎而畫出心形符號的呢？

♥（心形）本來其實不是用來象徵愛的符號，最初是在基督教中，象徵盛滿代表「耶穌之血」葡萄酒的「聖杯」。

「心跳怦怦不已呢，大概是愛上他了。」

但到了中世紀之後，♥ 符號的意義就慢慢改變。就是從這時開始，心形帶有「愛」的涵義。

中世紀的歐洲人相信心是在胸中，所以當他們要發誓時，都會將手放在胸前表心意。而在向心愛的人告白時，會用「心跳怦怦」這樣的用語。

由天主教所創辦的學校往往會冠上「聖心」二字，這裡的心即是指胸部（心臟）之意。而天主教所創辦的醫院也多會稱為「聖心醫院」，道理相同。

「原來心形是象徵聖杯中裝的聖心所流淌的血啊。」

來稍微整理一下吧！我們可以將 ♥ 符號想成是聖杯中裝的

「聖心」所流淌的血，因此用「聖心」也就是「心臟」來象徵「愛的根源」是再適合不過的了。

「心形就是照心臟的樣子所畫的嗎？」

但是心形和真正的心臟外形還是有差別的，心臟其實比較偏圓形。

不過呢，會將愛心畫成 ♥ 這樣的符號，其實是來自於男性深層的視覺慾望。由於女性的乳房和臀部對於男性而言有著性魅力，♥ 就是按照女性的乳房與臀部所刻劃出的符號，所以也充滿著性暗示。

心形就這樣從原本裝著聖心之血的聖杯，慢慢演變成甚至帶有世俗性暗示的符號。

到了近代，心形就開始成為象徵愛情的符號。最具代表性的例子就不得不提法國名酒品牌「Chateau Calon Segur」。「Chateau」意謂城堡，「Calon」為樹木，而「Segur」則是身為波爾多葡萄園主的侯爵之名。

18 世紀時，有「波爾多紅酒之神」美譽的 Segur 侯爵常說，在眾多紅酒中，他最喜愛三等級的 Calon。他就將從他最珍愛

　　的葡萄園中所生產的酒標上心形符號。於是心形符號成了慶祝情人節時喝的酒標記，也慢慢轉變為人們對於愛的象徵。

　　「真是令人心動不已，給五顆心都不夠啊！」

　　時至今日，許多企業廠商都熱切的使用心形符號或圖案來吸引女性目光，原因是普遍認為女性較關注愛情。

我們來看看以下幾個著名例子：義大利名品古馳（GUCCI）就是以兩個開頭文字 G 所組合而成的心形為商標，他們所出品的皮包上遍布這樣的符號。

　　法國名品香奈兒（CHANEL）則是以兩個開頭文字 C 所組成對稱的心形為商標，他們所出品的鞋上便能看見這樣的符號。

　　而美國的貨運公司 UPS，則是以一個箭號勾勒出一個心形商標，用以強調該公司快速有效率的運送服務。由於心形的象徵意味濃厚，很多公司與其自行設計的商標常使用心形符號來改造、運用。

　　心形大概可說是流傳世界最廣泛，也是最多人熟知的符號圖案了。不但象徵意味濃厚，且當人們一看到之後，還能立即彎曲雙臂，將雙手放在頭上擺出一個大愛心姿勢，或扳著雙手手指擺出這樣的手勢，相信這樣的風潮勢必還會流傳千古。

環環相扣 - 如：奧運標誌

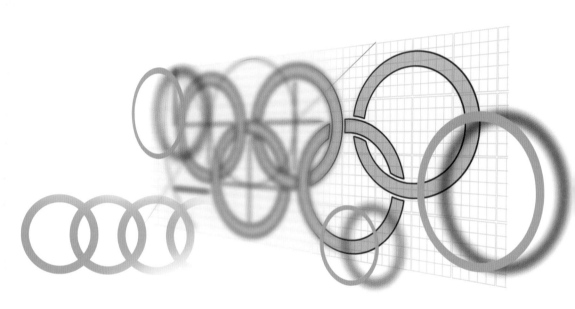

「使臣來了嗎？」

在古代，中國會派使臣到朝鮮，目的是為了考驗當地的人才。若朝鮮的人才與中國的使臣比試獲勝的話就有重賞；反之就會受罰。

某個貪吃鬼卻誤以為獎賞是可以盡情的吃米糕，因此自告奮

勇、挺身而出。

有勇無謀的貪吃鬼，滿腦子只想著吃。

「若考題只是用手比畫出答案，那太容易了，我只想趕快吃到米糕啊！」

中國使臣用手指畫出一個圓，代表「天是圓的」，要貪吃鬼對應。貪吃鬼以為使臣問「吃了圓形的米糕了嗎？」，於是用手畫出一個方形，代表「吃過了」。使臣驚訝不已，因為他以為貪吃鬼回答的是「地是方的」這樣相對應的答案。

古代人為什麼會有「天圓地方」這樣的概念呢？有個原因是，由於太陽、月亮都是圓的，且都是呈圓形軌跡東升西落；而方形象徵地是方的，意味著朝某個方向走著總會有如峭壁般的盡頭。古代人就是這麼看天地的。

「圓形的銅錢中間為什麼有著方形的洞？」

這種天圓地方的觀念也延伸至古代的貨幣上，朝鮮時期所用的「常平通寶」銅錢就是著名的例子。常平通寶是朝鮮肅宗在位期間所發行的貨幣，外形為圓形，中間則有一個方形的孔。外形的圓形即代表著天，中間的方形就象徵著地。

「這份文件必須快速傳遞！」

　　圓形在朝鮮時代也被用做遞送急件的符號，當官府要送出急件時就會在信封上畫記圓形符號，這就表示該文件要盡快傳遞。

　　「正確請畫圓圈。」

　　到了近代，人們會畫圓圈來標示事物正確及良好與否，這個原本象徵天空的符號就漸漸變成表示肯定或贊成的符號了。

　　「沒有開始也沒有結束。」

　　在西方，圓圈被認為是永恆。以直線來說，明顯可看出有

起點端，也有終點端，但圓圈
整體看上去是沒有開始或結束
的。另外，圓圈也象徵著太陽
或神，同心圓（同一平面、同一
圓心但半徑不同的圓）則象徵著擁
抱日月的天空。

古埃及貴族為祈求擁有永恆的幸福，會在手指上配戴圓形的戒指。

「圓形、方形、三角形，三者還是圓形最美。」

西元前六世紀的古希臘數學家畢達哥拉斯（Pythagoras）認為，圓形是平面圖形中最漂亮的，這樣的想法延伸為日後人們手戴戒指象徵著永恆的約定。

「就像這對戒指，讓我們永世相愛！」

古羅馬時代，當人們認定彼此後要許諾終生時，就會以戒指當做訂婚的信物，這時的圓形象徵永續性及誓約。

「我的靈魂是你的、你的心是我的。」

此外，英文的「ring」原本是指「盛裝精神物質的圓形器皿」，所以這字也意味著「精神的歸屬及永恆的關係」。

「層層圓圈相疊是表現連續性。」

今天我們所看到的圓圈會被用做各種象徵符號。瑞士心理學家楊格（Carl Gustav Jung）將圓圈看做是人存在的象徵符號，而層層相疊的圓圈則具有連續性的涵義。

「就是這個，連接各大洲！」

將這觀點聚焦放大的是近代奧林匹克運動會的創始人顧拜旦（Pierre de Coubertin），他將藍、黃、黑、綠、紅的圓圈排成 W 字型，設計出奧運五環符號。五色環分別象徵著歐洲、亞洲、非洲、大洋洲、美洲這五大洲，環環相扣則是意味著團結一致，白色底則有超越國境的涵義，不過各圓圈的色彩並沒有特指哪一洲。

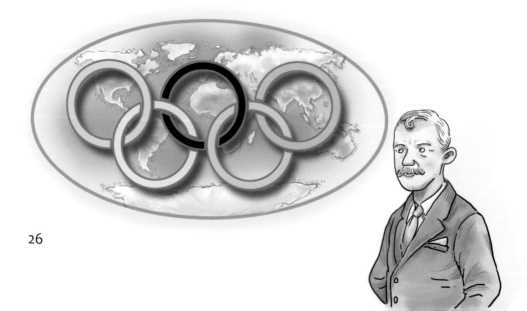

「確實能感受圓圈那合而為一的存在感。」

五環符號帶給企業商標符號極大的影響。德國汽車商奧迪（Audi）的商標就是以四環相扣成一直線的形態，象徵著 1932 年時奧迪、DKW、Horch 及 Wanderer 四家廠商合併為一家。

1969 年，本以「MasterCharge」名稱起家的「萬事達卡」（MasterCard），是美國 17 家銀行業者聯合而成的，為了強調這聯合的概念而選用兩個重疊的圓圈做為商標。

像這樣，圓圈從最原始象徵上天、轉而意味永恆，再漸漸變成合而為一的概念，即可看出每個時代對於圓圈的不同定義。

有稜有角 - 如：MS Windows

「將地挖出一個圓洞後再立梁柱。」

　　人類最早的房屋搭建，是將地面挖出一個圓形、深及腰際的洞，再將符合這大小的樹木（或猛獁象的骨頭）插入洞中當梁柱，接著在梁柱上方鋪上遮棚等即完成。

　　早期的房屋形態類似漏斗狀，只是用做遮風避雨的棲身之

所。後來許多遊牧民族為了遷徙方便，也會將屋子建成圓圓的形狀。那為什麼現代的房子幾乎都是方形的呢？

　　原因就出在建築物的效能。在平地建立壁體（組成牆壁的構造）時，一定要考慮到四角或直角結構的堅固及安定性。再加上使用方形磚塊建造牆壁的話，較能輕易判斷牆壁是否有歪斜。此外，建成四角或直角結構，對於畫分界線和空間分隔等方面，也遠比建成圓形要來得精準。

「從這裡到那裡是我的土地。」

人們通常以直線畫出四方形來表達自己的私人空間領域。例如以農業為主的民族，因為幾乎固定在一塊土地上生活，大多會將土地或房屋劃分成方形以區隔鄰里。

西方的神殿等宗教建築也多半會建成方形，大致上只差在建成正方形或長方形而已。而在幾乎所有的文化中，絕大多數都會將建築建成方形。

「建築物這樣建比較牢靠，也看起來簡潔。」

這樣的觀念就延伸至四角形象徵著土地或空間。同樣的道理，許多國家的國旗外形也都是方形，其內的花紋與圖案則充分體現該國家、國土內囊括的事物。

「四角形能展現均衡性。」

古代印度教認為方形是神聖中心的象徵；而古埃及人會依據方形的各形態，巧妙的賦予不同的涵義，例如有一邊為底線的方形（口）即象徵安定；有一頂點為底的菱形（◇）則表示動作；而中心有一個圓圈的四方形符號（⊡）則象徵著世界靈（超越圖形的集合體）。

「想看看外面。」

方形的建築結構還能發揮一種作用，那就是當加裝窗戶於牆上時，較能承受負荷。

　　窗戶最早的形態並非是玻璃窗，而是由不透明的木材組建而成，想從內往外看的話，必須打開木窗。但在玻璃發明之後，木窗就被透明玻璃窗大幅取代，好處就是即便不打開窗戶也能看見外面。

　　「從內就能看到外真好呢，能與外界連結。」

　　窗戶往往會被認為是連接外面的一條管道。伊斯蘭文化的特有建築元素「雕刻窗」（mashrabiya，一種裝飾窗戶的格狀紋路），就被認為是給女性抒發空間的象徵，意味自身雖不能到室外，但卻能透過窗戶一窺外界。

　　「畫個房子看看。」

　　若叫小朋友畫個房子，通常會畫出一個四方形的結構，頂著一個傾斜屋頂，再配上幾個四方形的窗戶。這可以說明方形在窗戶的象徵性又更高於土地了。

　　「窗戶就是能看見其他世界的管道。」

　　因為有著如此象徵性，有家廠商便以窗戶做為其下商品的商標，那就是微軟公司（MS）開創的 Windows。

　　MS 於 1992 年開創出用於 MS-DOS 介面（個人電腦操作介面）的 Windows 3.1，逐漸將電腦視窗模式發揚光大，之後的電腦也趨向圖形操作介面。

　　雖然似乎是模仿競爭對手麥金塔（Mac）而來的，但仍被譽為是從原本「鍵盤輸入指令」到「滑鼠按鍵執行」的一個重要變革。

　　「一次看到各種世界，各窗戶色彩具有不同意義。」

　　MS 發行 Windos 3.1 時也推出了商標——即帶有四種色彩的窗戶，彷彿會動的四方形窗戶象徵著從內到外的寫實變化。

MS 於 2001 年發行 Windos XP 時也將商標稍做修改，去除了窗戶的外輪廓線，並將整體設計成飄動的旗幟一般，更添探險與發現的進取精神。

「固定空間的象徵性強。」

不過方形基本上仍會被認做是一個固定空間或領域的象徵符號。例如丹麥玩具商樂高的商標，就是一塊方形中寫著 LEGO 字樣，帶有以積木創造固定空間的概念。

另外，美國音樂頻道 MTV 也是使用具有立體感的方形標誌，來呈現一種富含多元音樂的空間概念。

由此可見，方形符號帶有區分空間的涵義，同時又可以象徵著特定三度空間世界。

峰峰相連 - 如：AIA

「有沒有什麼方法是即便不說話也能讓對方知道的？」

關於文字的起源眾說紛紜，但總體而言可追溯至西元前 3000 年左右。在現今伊拉克境內的幼發拉底河下游——即著名的美索不達米亞地區，當時蘇美人曾締造了輝煌古文明，而人類最早的文字相傳是由他們發明的。

在這時期，城市建設開始出現重大變化，社會結構也愈趨複雜，連帶著需要記事以留下記錄的必要。除了官吏、神職人員和商人外，大多數的平民皆為牧人或農民，也深感必須記錄自己擁有多少牲畜。

「柵欄中有一頭羊、兩頭、三頭……」

蘇美人於是發展出一系列符號讓人們用於記錄，例如計算柵欄中的羊群時，起初是使用圓內畫一個十字這樣的符號，表示「柵欄內有動物」。

表示「山」的符號則是水平線上畫一個隆起的半圓；而表示「女性」的符號則是畫一個倒三角形內再加上一點。這些都屬於

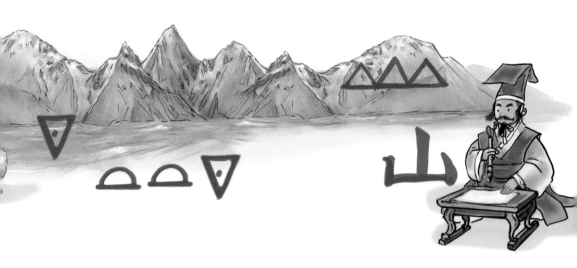

象形文字的範疇，倒三角形是將女性身體外形特徵簡化而來，三角內的一點則是性器官。

「這個加這個會組成複雜涵義。」

蘇美人之後更將許多符號加以組合而發展出表意文字，例如在象徵「山」的符號旁配上代表「女性」的符號時，就有「越過山那頭帶回的女奴隸」之意。

若是畫上三座山的符號，再加兩個女性符號，即述說著越過三座山並帶回兩名女奴隸。

「三角形符號是怎麼形成的？」

三角形符號想當然爾與山相關，古代中國在創造象形文字

時，為了表示高聳的山，就連畫了三個尖端向上的三角形，兩邊的三角形會比正中央的三角形稍低，展現出一種穩定感。

「將三角形倒過來成倒三角形，用於相反的意思。」

在原始宗教中，三角形具有許多象徵涵義。具體而言，正三角形（△）代表「山、火、男性」等；而倒三角形（▽）則有「洞穴、水、女性」等意。古代人認為正三角形帶有「突出、上升、力」等涵義；而倒三角形則有「進入、下降、入口」等意思。

「用符號來表示冶金的方法吧。」

中世紀的鍊金術士在記錄製造方法時，會將火標示為正三角形，將水標示為倒三角形。因為正三角形的頂端向上，象徵火花向上竄升；倒三角形的頂端向下，意為水往低處流。

「三位一體。」

另外在基督教教義中，由於三角形是由三邊構成一個主體，所以被用做為三位一體的神聖表徵符號。三位一體則是表示「聖父、聖子、聖靈」存在於唯一真神的觀念。印度教三神一體和佛教的佛天三寶也是類似的概念。

印度教的三神一體概念是由梵天、毗濕奴、濕婆這三位神祇組成；而佛天三寶則指的是「佛、法、僧」。

「似乎無論哪個宗教中，都有三者合而為一代表安定，缺一個都不可的這種觀念呢。」

　　印度教中的梵天、毗濕奴和濕婆三神，分別象徵著創造、維持和破壞三種涵義，三者缺一不可；而佛法僧這佛天三寶，也同樣是三者都不能缺少。因此，我們可將三位一體、三神一體和佛天三寶這些概念都看做是三種不同事物融合成一體的象徵涵義。

古代人也會用三角形來表示視覺上的能量動態。

「三角形意味著三者互相達到均衡。」

對此，古希臘人認為三角形就是象徵均衡與調合，所以用三角形做為數字 3 的符號。正三角形帶有「任一邊到中心都有著向心力」的穩定感。

此外，若在紙上畫一個三角形時，是最簡單能建構出「面」的基本圖形，因此也做為數字 3 的形象符號。

但若在平面中往上下、左右、前後這三種方向延伸，就可構成現實中的三度空間，古埃及人就延伸出這樣空間概念，而將三角形運用在建築金字塔上。

「透過三角形呈現一種穩定感。」

經年累月的歷史過去，到了今天，許多廠商也愛用三角形做為商標，以呈現穩定的感覺。

例如 AIA（American International Assurance；美國友邦人壽）三字就是將白雪覆頂的山峰加以形象化而來的商標，象徵著公司對顧客永恆不變的承諾與信賴感。這就是當人們看到三角形時會產生一種穩定感的最好體現。

德國的安聯保險公司（Allianz）最早是以老鷹做為自家商標，1999 年時改以三根並排的柱子做為商標沿用至今。但這三根柱子仍隱含著老鷹的形象，再加上外邊的三角形構成一個富含信賴感的山形圖案。

　　韓國的現代集團也用三角形做為商標，即一個金三角外搭一個綠三角。

　　根據現代集團的說法，三角形是象徵人類建築的登峰造極之作——金字塔，金三角和綠三角代表永遠的繁榮昌盛。但是相信人們看到兩個三角形時，還是會比較偏向認為是象徵山一般的穩重安定吧，因為三角形太容易讓人聯想到山了。

箭指何方 - 如：亞馬遜

「美國中央情報局（CIA）於 1999 年公布的報告書中顯示，韓國地圖和日本地圖中都沒有標示利揚庫爾岩（Liancourt Rocks，即韓國人稱的獨島，以 1849 年發現獨島的法國船舶命名）這個名稱，但在 2005 年兩種地圖都加入。不僅如此，CIA 更在 2005 的日本地圖中以箭號（↓）特別標註該位置，自

2006 年起，在韓國地圖上也標示著這樣的箭號。」

上述是韓國網絡外交使節團 VANK（Voluntary Agency Network of Korea）調查後所發表的言論，他們認為 CIA 片面使用日本對於獨島的主張，而韓國政府應該積極的研擬相關對策因應才是。

不過言歸正傳，我們今天是要討論「箭號」啦！

「箭號是何時開始使用的？」

箭號是書寫文字時會用到的符號之一，有著→、←、↑、↓

這幾種較為常用的，尤其用於顯示方向時。關於箭號的起源有兩種說法：

　　一說是箭號的起源與手指相關，確切的說應是「手指的指向」。但通常用手指來指的動作會讓人有較負面的印象，例如一個氣急敗壞的人用手指指著對方時，就帶有警告、威脅的意味。

　　「雖然你的手指是攤開的，還是感覺你隨時會拔槍似的。」

　　在大多數的文化中，人們都不太會喜歡那種對方朝向自己的手指動作。舉例來說，泰國是十分崇敬王室的一個國家，他們禁止用手指指向國王或王妃的畫像或相片。無論東方還是西方的觀念中，都認為人們手指的方向會招致惡鬼的注意。

　　「看那個！」

　　人們認為用手指指向某物的話，會讓妖魔鬼怪去注意該處或該物，而這些鬼怪就會前去侵擾。因為這樣的觀念，連帶著認為當手指向某人時，就是在詛咒對方或欲使對方發生不幸的象徵。這就是不管是古代還是現在，人們都不喜歡被指來劃去的原因。

　　「這是在畫什麼啊？」

　　至於說到以圖形來呈現箭號的話，就要追溯到舊石器時代原始人在現今法國的拉斯科洞窟（Lascaux Cave）所留下的壁

畫。拉斯科洞窟中的壁畫畫有各種動物、表示未知的 X，還有就是→（箭號）。推測這個→符號是依據帶鉤的鏢槍所簡化而成的圖形，雖然比起現在我們所用的箭號看起來較粗略，但也可以證實人類在 1 萬 7000 年前就已經開始使用→符號了。

　　「朝那裡發射！」

另一個箭號的起源說法就是與弓箭有關。舊石器時代的人類會將打火石綁在長竿上來做為狩獵時的武器，這樣的器具經圖形簡化後漸漸成了箭號。

到了青銅器時代，弓箭變得又細又尖，就更能凸顯指向何方的目標性質，那箭號也想當然而的成為指標性的象徵符號了。

「箭號的末端就是箭射出的方向！」

我們稍微整理一下就可知道，箭號就是手指指向或者弓箭射向的象徵符號。中世紀的歐洲畫像中常繪有東方博士用手指著表示耶穌基督誕生之地的那顆星星，而許多相關文化中也會使用箭號，例如在占星術中就是用箭號代表射手座。

「請依指標行進。」

到了今天，箭號無疑已成為強調方向性的指標符號，好比交通號誌就會使用到箭號，讓行人、行車知道行進方向。

「看到箭號就像看到指向。」

弓箭射出的速度可遠比人類奔跑來得快，所以箭號也被用來象徵快速，許多廠商就活用這點來創作商標。

「我們什麼都賣，就是要讓顧客滿意。」

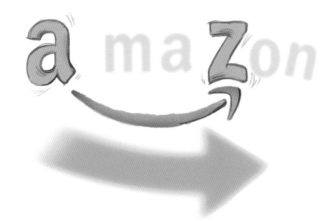

　　世界最大的網路書店亞馬遜（amazon.com）的商標，即是在公司名稱文字下畫上一個黃色箭號，這箭號帶有兩種涵義：

　　首先，這箭號是從 A 指向 Z，意味著這個網站什麼都賣；第二，箭號微微彎曲如同微笑表情，則是努力讓顧客都能滿意一笑之意。這個即可看出箭號在商標的活用性。

　　「我們能迅速又準確的送達。」

　　而美國物流業者聯邦快遞（FedEx）的商標簡潔有力，更可一目了然其公司的特性。

　　在聯邦快遞的商標中有一個大寫 E 和小寫 x，兩者相連之間所產生的空隙剛好是一個箭號，如此巧妙的運用在商標上，也意味著公司講求速率。

「向下的箭號有一種忽然落下的感覺。」

像下的箭號能讓人有一種快速往下的速度感，日本的運動品牌迪桑特（DESCENTE）就是看準這點，將向下箭號用為自家品牌商標。descent 一字本身就有下降、落下之意，這樣的箭號商標也充分體現出滑雪選手從跳臺一躍而下時的速度感。

箭號不但能讓人感受朝向目標的速度感，也能從中一窺方向指標。箭號這些顯著的特性在今天廣泛被運用在各領域中。

閃閃如電 - 如：OPEL

「要說天地如何形成的話……」

世界各地都有流傳著自身的創世神話（與創造宇宙或世界相關的神話故事），而很巧合的是它們幾乎都有個共同點，那就是在混沌之初，一道雷電將世界劃成天與地的形態。

「轟隆、轟隆隆！啪！」

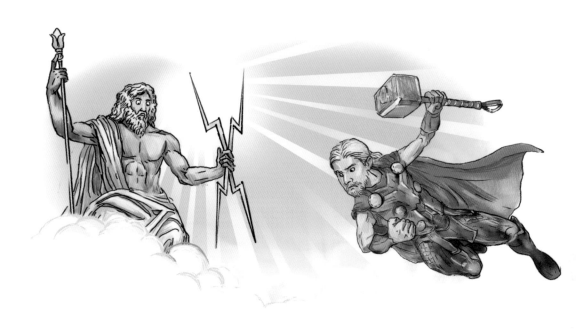

　　在中國神話中，巨人盤古將天頂起時，一道閃電出現，天地隨即分裂成兩半。

　　「閃電就是我的武器！」

　　北歐神話中的雷神索爾是用一支能打出閃電的槌子來抗敵；而希臘神話中的主神宙斯所用的武器也是閃電。

　　「閃電不僅讓天地分離，還是毀滅性的武器啊！」

　　沒錯，古代人的觀念中，閃電象徵著毀滅也諭示著新生。他們認為，當一件事物消滅後就是伴隨著另一件事物的新開始。

那為什麼會將閃電符號畫成像是中文的「之」字形呢？

「轟隆隆～啪啪！」

人們從遠古前就對閃電畏懼三分，因為當一朵朵烏黑的積雨雲叢生、遮蔽了視線，這時又一道閃電從天而下伴隨著轟然巨響，人們當然嚇得魂飛魄散。他們認為閃電是天神在發射火箭，而雷聲則是神在擊鼓。

「如何用科學方式說明閃電的形成呢？」

所謂的閃電即是發生於雲與雲（或地面）之間的放電現象，換句話說，即是空中那些帶有相反電子的粒子間互相碰撞而瞬間爆發出的大量放電現象。

一般而言，閃電發生於積雨雲中，且伴隨著雷聲。

閃電要是打至地面的話即為落雷。

天空中所形成的閃電，其電壓約為 1 ～ 10 億伏特，亦即一道閃電的能量可供 10 萬顆 100 瓦的燈泡發亮一小時左右，很驚人吧！也因為如此巨大的能量，被閃電擊中的物體不是會起火就是被摧毀。也難怪人們如此懼怕閃電了。

「閃電什麼時候形成啊？」

我們可以這樣想，閃電形成就是因為積雨雲下緣所聚集的負

電荷往地面形成的正電荷流動所致，雖然空氣本身是絕緣體（阻絕電流的物體），不過一旦有高電壓時就會離子化，電流也就會通過。

「啊哈，因為負電荷會去找正電荷，才撞出火花的吧。」

這時，空氣中會出現已經離子化的部分和尚未離子化的部分，而閃電就會尋求能讓電流順利流通的部分，好從空中下至地面。簡單的説，就是找尋電阻小的部分流經，這也就是為什麼閃電的外形是曲折的緣故了。

「閃電一定是曲曲折折的嗎？」

閃電其實未必是曲折的，當空氣中沒有阻力時，閃電就可呈現一直線；而空氣阻力大時，閃電的曲折度也跟著愈大。但是我們在畫閃電符號時，基本上都會畫出曲折形。

「看得出那是河川，那是閃電。」

祕魯南部海岸的一座古老遺址中，有著令人驚覺不可思議的各式圖形，那是在平坦地面上用石頭和線所繪成的，其中就有閃電和河川的圖形，可以看出大約 2000 年前的人類就將閃電繪成曲折形態的。

「人身上要是有閃電符號的話……」

自然界中，閃電是令人聞之喪膽的事物，但人們也將閃電用為帶有特殊能力的象徵。1990 年，英國作家羅琳（Joanne Rowling）在一班從曼徹斯特開往倫敦的列車上湧現了小說靈感，而將主角外形設定為額頭上有著閃電符號，則是來自於一個蘇格蘭的神話傳說。

1995 年時，聞名遐邇的《哈利波特》小說於焉誕生，羅琳也解釋主角哈利波特的額頭上閃電符號，即代表著他有著特殊神力，讓人們更對這符號著迷不已。

「閃電每秒可跑 10 萬公里喔？也太快了吧！」

因為閃電如此迅猛，德國汽車業者就相中這點做成自家商標。1930 年歐寶（Adam Opel）將一個圓圈內畫上閃電符號，就成了 OPEL 汽車的註冊商標。

圓圈代表輪子及永恆，一道橫向閃電則象徵著強而有力的速度。

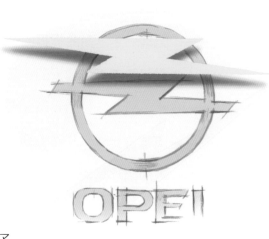

「又快、又精準！」

美國的英特爾和蘋果公司於 2011 年 6 月，發表了一項超高速、大容量的傳輸技術，他們將其命名為「Thunderbolt」，而商標即是一道由上至下、尾端為箭號的閃電。

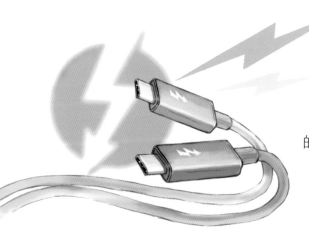

符號即說明著傳輸可如閃電般快速，而又能像射出的箭般準確命中目標，這樣的資料傳輸技術可達 10Gbps（bps 即 bits per second 的 簡稱，電腦資料及網路通訊傳輸速率的單位），比 USB3.0 快 2 倍，更比 USB2.0 快 20 倍，可見其迅雷般的速度。

「閃電真是快狠準啊！」

此外，將閃電用做名稱或符號的事例可說是族繁不及備載，其演變過程也只是有些許改變，那就是從過去關注著閃電強力攻擊性，慢慢演變成現在是偏重它的速度了。

躍動旋律 - 如：Pianissimo

　　「我們以間諜嫌疑將妳逮捕。」

　　1917 年春天，法國警察將祕密代號為 H21 的瑪塔 · 哈里逮捕，雖然 H21 堅決否認從事間諜活動，但警方搜索她的隨身物品中，有一張樂譜是畫了許多雜亂無章的音符，因此斷定她有間諜嫌疑。H21 最後坦承樂譜上的音符可對應各個英文字母，

並用音符排出句子。不過到底是如何水落石出的呢？

「這根本亂無章法。」

因為按照這份樂譜根本無法演奏出音樂，只要是對音符有點概念的人即可瞧出端倪。不過這些畫在五線譜上的音符又是什麼時候發明的呢？

「有沒有能記錄聲音或歌曲的方法呢？」

音符就是呈現於樂譜上，用以代表音的長短或高低的符號。樂譜會以一定的音符來譜寫成音樂的曲調，也可以說音符就是為了記錄聲音和歌曲所畫出的符號。

「從何時開始有音符的呢？」

音符和樂譜的歷史相當悠久，相傳西元前 3000 年左右，在巴比倫一帶的亞述人就用一種特定的符號來記錄葬禮上的樂曲旋律，但卻沒有流傳下來。

此外，古希臘人在製作一種攜帶式手風琴時，也發明了一系列的符號來記錄琴音，但是當時的那些符號只有記錄音的高低而已。

「唱聖歌時要著重這部分。」

五線譜和樂譜是中世紀的神職人員逐漸發展出來的產物。中

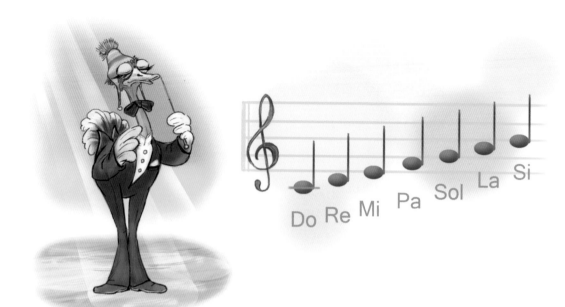

世紀的聖歌作曲者用一種名為「紐姆」的記譜方式寫成紐姆記譜法（Neumatic notation），他們會用 1～2 長線來區分音的高低，且會在歌詞上標記重音的符號。

「每個音都該有個名字。」

西元 10 世紀時，義大利神父達萊佐（Guido d'Arezzo，992～1050 年）取聖歌歌詞的第一個音節做為各個音的名字，他又為了標示「Ut、Re、Mi、Fa、Sol、La、Si」而創作出四線譜。

「還是需要更系統化的標示。」

現在所用的「Do、Re、Mi、Fa、Sol、La、Si」可追溯至

16 世紀義大利音樂家吉諾（Gino）所做。他深感每個音階都必須冠上一個名字，當時他在《聖約翰讚美詩》中找尋符合「Mi」音階的歌詞時，無意間發現「Mi」這個名詞，而符合「Fa」音階的則為「Fa」，因此依序列出「Do、Re、Mi、Fa、Sol、La、Si」之名。

而「Do」本來是用「Tu」，但是後來考量到「Tu」的發音是較為粗的破裂音，比較不適當，因此改為「Do」。

「不僅要標示音的高低，還要標示長短。」

表現出音長短的正式音符約誕生於 13 世紀後期，草創期的音符和現今所用的大相逕庭。17 世紀時的義大利音樂家們創作出五線譜、四分音符（♩）、八分音符（♪），就是約從 17 世紀時開始使用五線譜和許多音符的。

「這首曲子如何？」

當標準音符與五線譜廣泛普及各地後，多元的樂曲也如雨後春筍般應運而生，同時也新興了專門作曲家這行業。

莫札特（Wolfgang Amadeus Mozart，1756～1791年）可説是歐洲最早的獨立作曲家之一，繼他之後就陸續出現許多作曲家，也可説是標準化後的音符所帶來的新流行。

　　「看到音符彷彿就能感受到黃鶯出谷般嘹亮的樂曲。」

　　人類經過長久歲月所制定出的音符，其實就是人們腦中深處所想的音樂形象化。古代人曾苦思如何記錄音樂，但現在我們看到音符即能聯想到音樂。

　　「用音符來表現美味。」

　　成立於 20 世紀的義大利葡萄酒公司──Mario Giribaldi，

曾推出一款叫做「Pianissimo」、含有碳酸的葡萄酒（會發泡的葡萄酒），此名稱在音樂術語中有「極弱」之意，再加上用一個帶有此涵義的音符做為商標，讓人品嘗此酒時就彷彿能感受樂曲優雅旋律般的美味。

「看到音符就能浮現音樂。」

若說音符是視覺上的音樂刺激，那音樂就是透過耳朵且直接的洗腦式刺激。許多重視顧客觀感的企業會考量此點來創作音樂，刺激消費者的耳朵。

「轟隆隆～」

義大利跑車品牌瑪莎拉蒂（Maserati）以震天價響的引擎聲而聞名於世，這個聲音可是集合鋼琴師、作曲家和音控專家所共同設計出的引擎聲響。

「聲音就是藝術！」

丹麥的高級音響品牌鉑傲（Bang & Olufsen；B&O）於2008年開發出的BeoCom 2無線電話，可以發出結合音符和鋁罐掉落的獨特聲音，據信這是鈴聲所能表現出的「美麗旋律」。

至今，音符不但跳脫出樂譜上的符號這樣的地位，也已然成為浪漫韻律的代言者。

大哉問 - 如：GUESS

「那符號像是一個人坐在那裡，彎著腰想事情時的樣子，符號上面的部分代表著頭，意味著要更深刻著思考。」

「這符號是參仿法國雕塑家羅丹（Auguste Rodin）的雕塑作品〈沉思者〉外形而創作出的。」

「符號上面是頭，下面那個點像是用鋼筆點了一下似的，就

像是邊寫文字邊思考時，不自覺的用筆點了一點而留下的墨跡；或者也可以把這點想成是句子寫完時點上句點。這些種種因素參雜一起就慢慢形成今天所見的問號了。」

以上那些敘述都是網路上關於問號起源的說詞，很多說法都是以假亂真、以訛傳訛，如果信以為真就糟糕了。言歸正傳，那問號（？）的起源究竟為何？

「沒看過這符號啊，代表什麼意思啊？」

問號是西方所發明的符號，它的起源來自於一個拉丁文「quaestio」，語意為「找尋某事物」。

「要如何寫才能表達出這樣的涵義呢？」

中世紀歐洲修道院的神學家們在研究聖經的過程中，想要傳達經句中較艱澀的經義，但這都並非易事，因此費了很多心力。尤其當信徒們看到這些難以理解的經句時都會提出疑問，而信徒的提問就演變為神學家的問題。

「這是什麼意思啊……」

對此，他們將 quaestio 這個詞語用為「問題」、「疑問」、「質疑」、「提問」等的代名詞，每當有問題時就在句末寫上 quaestio，但寫起來又太冗長費事。於是他們簡化 quaestio，

只保留頭文字 Q 和尾文字 o 來表記。慢慢的又演變成兩字合併在一起，最後就產生了「？」這個符號。

不過有一派學說認為，古希臘學者有可能把分號（；）當做問號使用，而且是將分號上下部分顛倒寫而成的問號。

「這句子有些問題呢。」

韓國約從 20 世紀開始才使用問號。1914 年 10 月創刊的雜誌《青春》中，有篇關於一個奇人的文章內，有幾句「什麼人啊？」、「就算死……？」的疑問句中就出現了問號。

「哎唷，這命令句中也用問號啊。」

但是這時的問號不是僅僅用在問句而已，上述所說的雜誌中也有出現「……可以了啦？」、「進來？」這些句子，而這些在句末應該出現驚嘆號的句子，卻也使用了問號。1919 年 2 月創刊的雜誌《創造》中出現的感嘆句「可以停止啦？」以及問句「這什麼話？」，兩者都使用了「？」這樣的問號。

「問號比較適合用在疑問句中。」

1920 年代時，「？」會同時用於疑問句和驚嘆句中，但後來慢慢就轉為僅用於問句了。1920 年 7 月創刊的雜誌《廢墟》中，「？」就僅用於疑問句。

「應該要仔細制訂文句符號的規則。」

1933 年，朝鮮語學會制定「朝鮮語綴字法統一案」時，規定了文句中所該出現的 16 種符號，其中首度包含了問號。當時對於問號的説明是「？是用於表現疑問的句子末尾所出現」，這原則至今仍適用。

「真的嗎？」

「就那樣？」

今天所用的問號皆是出現在疑問句，或者輕蔑不屑的反問句中。但其實問號的象徵意義可不僅只於此，當表現好奇心或想像力時也少不了它的。

「就像是在思考著什麼似的。」

現在人們一看到問號時，心中就會閃過「什麼？」這樣的好奇想法，有鑑於此，有些公司為了驅使人們對自家商品的好奇心，就將問號用做商標。

例如 MBC 電視臺製作的綜藝節目《無限挑戰》，所用的標誌就是一個擬人化的大問號，有頭有臉還戴著個大皇冠，就是意在激發觀眾的好奇心。此外，有些新產品的宣傳廣告短片會一開始用個大問號出場，再慢慢將產品帶入介紹，這也是誘發顧客好奇心並導致購買意願的手法之一。

「為什麼用問號當做商標？」

美國的服飾品牌 GUESS 所用的商標即是一個倒三角形、內寫著紅色的 GUESS 字樣，再加上一個大問號，讓消費者的視線為之一亮。英文的 guess 本就有「猜測」、「揣摩」等的意思，再加上一個問號就更凸顯神祕感與想像空間，讓看的人心中油然而生「那是什麼？」的念頭。

「沒有更好的方法嗎？」

「那裡有什麼呢？」

許多翻轉世界的想法，都是起源於一個小小的問號。問號真的可以說是刺激頭腦、展現推理與探險精神的符號。

驚呼連連 - 如：LACOSTE L!VE

「終於完成了這部戲曲啊！」

話說法國作家雨果（Victor Marie Hugo，1802～1885年）當初是因為自己的戲曲作品而聲名大噪，1831年他所編寫的小説《鐘樓怪人》也廣為流傳至今。雖然雨果是以劇作家和小説家聞名於世，但他多半時間是花在寫詩，同時對於政治也相當積極

NOTRE DAME DE PARIS

參與。當拿破崙三世掌權後，他被迫流亡於國外 19 年之久。

「一定要將這部小說完成。」

過著這樣生活的雨果仍孜孜不倦的寫了達 10 冊之多的長篇小説《悲慘世界》，最後於 1862 年將原稿交給出版業者審閱。當書甫出版時，雨果向出版社老闆傳了一封有史以來內容最簡潔有力的信：

「？」

雨果僅用一個問號來詢問出版社老闆關於讀者對小説的反應，有趣的是，老闆也僅以一個符號回應雨果：

「！」

收到這個驚嘆號的雨果雀躍不已，當時這個驚嘆號就是代表他的作品大受好評、令人喜出望外之意。

「尚萬強的故事如此振奮人心啊！」

《悲慘世界》主角尚萬強（Jean Valjean）的遭遇讓許多讀者感同身受，連帶著讓這部作品廣為流傳，其他國家也爭相取得翻譯版權來出版。

不過，驚嘆號的由來究竟為何呢？

有一種説法是，驚嘆號起源於原意為「喜悅讚嘆」的拉丁文

「io」這個感嘆詞（或擬聲詞）。當感嘆時，就會發出「唉喔」、「喔」、「哇喔」的聲音，其實都是源自「io」而來，後來就慢慢演變成驚嘆號符號，在英文中稱為「exclamation mark」，中文翻譯就是「驚嘆號」。

「這符號真是令人印象深刻。」

驚嘆號在拉丁文中本來是寫做「Ø」，後來到了英文中就被改寫成「！」這樣與今天外形相同的符號，首度出現「！」這樣的符號是出自 15 世紀的英文書中。

1797 年，德國的宗教改革家馬丁路德（Martin Luther）所編寫的聖經中也有使用驚嘆號。但要說真正在歐洲開始廣為人知的話，應該還是屬前述所提的出版商寄給雨果的信中那個驚嘆號。

「韓國從何時開始使用驚嘆號？」

韓國則是在 1907 年時，名為張膺震的教育人士所寫的《月下的自白》一書中，有寫到一句話「啊啊！我的人生中充滿淚水啊！！」，這裡就出現了驚嘆號。而 1914 年 10 月所發行的雜誌《青春》中，其內有一篇手錶店的廣告，也用到了驚嘆號：

「只有我們這家才有賣！！」

除此之外，雜誌內文中也多次出現驚嘆號，例如有提到「各

位！！」，甚至連用兩次驚嘆號，還有寫到關於笑聲（哈哈哈哈！）或強硬語氣（不是～！、知道了！）時也用上了驚嘆號。

「驚嘆號能讓人一目了然。」

朝鮮語學會制定「朝鮮語綴字法統一案」時，規定了文句中所該出現的 16 種符號，其中也包含了驚嘆號。

「！要出現在感嘆的文句之後。」

今天驚嘆號會被認為是與句號類似的一種符號，不過它僅出現在感嘆、驚訝或命令等強硬語氣的句子之後。有些時候為了加重其感覺，還會連用 2～3 個驚嘆號。

「了解吧！」

因此驚嘆號就被用於表現各種內心激動情緒的符號。從 2001 年到 2007 年，MBC 製作的節目《驚嘆號》就以紅色驚嘆號為標誌，目的就是希望帶給觀眾內心的感動與喜悅。

類似的情形，我們也可以看到音樂業者 BUGS 在 2009 年發表的新商標，也用上了驚嘆號，對此他們的說明是「這個符號能傳達內心喜悅的澎湃感覺」。

　　「驚嘆號彷彿在躍動。」

　　驚嘆號無疑是象徵感嘆的符號，雖然它僅是個靜止不動的符號，但看到它時覺得它彷彿在躍動，訴說著內心的激情。

　　服飾品牌 LACOSTE 即相中了這樣的特點，在 2011 年推出「LACOSTE L!VE」時就用了紅色鱷魚與驚嘆號做為商標。

　　根據公司說法，這樣的商標能帶給年輕人們對於城市流行感、音樂性及文化性等元素的感官刺激。

　　「哇，好棒啊！」

　　「這會帶給你小小的震撼！」

　　「真美啊！太夢幻了！」

　　像這樣，驚嘆號從表現喜悅的符號，到代表「瞬間的內心悸動」、「感受性」或「情感」的象徵符號，一直沿用至今。

受難記 - 如：拜耳

「以聖父、聖子和聖靈之名，阿門！」

　　天主教信徒會畫聖號，所謂的「聖號」就是信徒會用手在胸前比畫出十字架的禮儀形式。通常用於為自己或他人祈福時，或著當陷入逆境時向上帝祈求所行使的手勢。

　　但為什麼畫聖號是要畫十字架呢？

「有更象徵性的呈現會更好。」

畫聖號的動作是自基督教在歐洲社會根深蒂固後的西元二世紀左右才開始的。西元三世紀時，基督教神學家、迦太基主教居普良（Cyprian）對聖號做了以下解釋：

「耶穌基督為世人背負十字架，並在之上犧牲自我，畫聖號儀式就是彰顯基督犧牲的精神。」

之後，在基督教儀式中，每逢遭遇困難、危險，以及開始或結束祈禱時都會畫聖號。此外，當從外回到屋內、用餐、洗澡、就寢時，或者要驅散惡靈災禍時，也都會畫聖號。

「主啊，感謝您。」

「主啊，請您幫助我！」

聖號是用手畫出十字架的符號，但基督教的十字架又帶有何種意義呢？

符號早在基督教問世前就已經存在於人類文明社會中，當時十字架符號象徵著四個方位、四季或射向四方的光芒等。此外也用做將死刑犯綁著並以長矛刺死或加以鞭笞的架子，起源自古代腓尼基用以懲處叛亂奴隸的刑具，這樣的做法慢慢擴及至整個地中海沿岸國家。

「將他雙手攤開綁起、雙腳併攏綁起！」

在古羅馬時代，有 X 形、T 形和十形三種刑具，羅馬總督就是將耶穌基督綁在十字架上處死。　在此事件後歷經許久，才逐漸成為基督教中象徵著耶穌受難的符號。

「看到十字架就想到耶穌基督。」

「沒有喔，我是想到太陽的陽光。」

許多其他古代文化會將十字架想成是太陽神的符號，他們覺得那是陽光四射的樣貌。十字架在當時還未成為耶穌基督的象徵，甚至還曾被認為是異教徒的符號，因此在西元六世紀前的基督教藝術中是禁止出現這個符號的。

「想到耶穌基督的受難，勇於犧牲。」

　　正式讓十字架符號成為基督象徵的人是教皇烏爾班二世，他於 11 世紀末葉發起十字軍東征運動，並以紅色十字做為十字軍的象徵符號。自此十字軍高舉著畫著十字架的旗幟遠赴沙場作戰，其中聖約翰騎士團的盾牌上也畫著十字架，更增添了象徵性。

　　「為了防止飛箭而戴上頭盔保護頭部，但卻有礙視線，因此在盾牌上畫十字符號來分辨敵我！」

當戰爭結束後，這些十字軍遠征團各自回到自己的國家，具有濃厚宗教氣息的十字符號也隨之流傳至英國、瑞士、希臘等歐洲國家的國旗上了。他們認為國旗上有十字架的話，國家會「如有神佑」。

　　「我們也受到神的恩寵。」

　　這就是為什麼大多數身為基督教文化一員的歐洲國家，其國旗上多半會有十字架的原因之一了。十字架也象徵著「救贖的恩寵」。

　　「主保佑我們。」

　　就這樣，隨著時間演進，十字架的象徵意義慢慢從原先的犧牲到恩寵。而在基督教文化的國家中，也有許多企業使用十字架做為商標。

　　「主會保佑本公司欣欣向榮的。」

　　最具代表的即是德國製藥公司拜耳（Bayer）。19 世紀末葉，拜耳公司從柳樹中萃取出清熱物質，發明出消炎鎮痛的阿斯匹靈，與此同時也更換了自家的商標。在 1863 年創立當時，拜耳本是生產化學顏料的公司，而今既已改弦易轍，也就必須將原先的商標換掉。

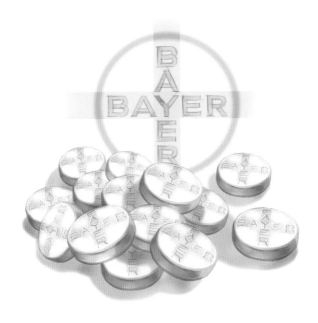

「我們要深化製藥公司的形象。」

1900 年，拜耳公司變更了商標，改用在圓圈內寫著直向和橫向的拜耳英文字樣所組成的十字架為商標，不但簡單好記，更讓人聯想到「神的加持」。

「在藥上也畫上十字架。」

拜耳公司進而在阿斯匹靈的藥丸上也刻畫著拜耳的十字商標，他們深信這樣會更具療效。不可諱言的，阿斯匹靈的確有療效，但加上十字架是否會更如有神助，就見仁見智了。

拜耳公司的商標之後又歷經了幾次改變，但十字架形態卻一直都保留著。

未知之數 -如：全錄

x x

「這件事能否成功還真是未知數。」

「這可說是此次選舉的最大變數啊！」

「未知數」和「變數」其實是一樣的意思。「未知數」顧名
思義就是「無法得知的數字」，在數學的方程式中，要求得的那
個數字就可稱為未知數。

未知數可能會根據算式而有所變化，這就稱為變數。例如在 X ＋ 2 ＝ 5 的算式中 X 為 3，但在 X ＋ 3 ＝ 4 的算式中 X 為 1。像這樣未知數隨算式而改變數值，就愈顯得它未知的特性。

　　「原來在某些狀況的可變要素就稱為變數啊！」

　　中世紀時的數學是用 a、e、i、o、u 來標示未知數，現代數學卻常用 X 來代表未知數。

　　「是誰首先將 X 用做未知數符號的？」

17 世紀的法國數學家笛卡兒（Descartes）率先使用 X 做為未知數符號，因為當時他認為在法語中 X 一字使用量很多，連帶著印刷廠的活字排版也有大量的 X 活字版，印刷會比較方便，因此選用 X 為未知數符號。

「網路上有許多關於某某藝人的 X 檔案呢。」

現在我們一提到 X，很多時候都意指「未知或未揭開之事物」，最有名的例子就是美國影集《X 檔案》（X-Files）。因此，也就常會將演藝人員或政治人物一些不為人知的事件冠以「X 檔案」之名了。

「X 戰警天下無敵！」

另外，美國的動漫畫也將 X 代表未知的突變基因，就像漫威公司所發行的漫畫《X 戰警》（X-Men）就是敍述一群有著突變基因，可行使超能力的人種的故事。這些超能力都是高深莫測的，因此用 X 符號來代表其神祕感。

「不能透露其原理，因為這是一個蘊含高端技術的產品。」

許多企業都會用 X 符號來代表一件高度機密的生產技術計畫等。

我們來看看幾個著名的例子吧！在 1980 年代初期，現代汽

車公司就提出「X車計畫」，其所發展的汽車是一種小型汽車，利用前輪驅動（引擎在前方並以前輪帶動汽車）的技術。

2009 年，日本豐田汽車公司推出一款新型高品質車種，命名時使用了 X；2011 年，日本富士軟片公司推出一款高端照相機，也是使用了「X」為品牌名稱。

「X能充分訴說一個未知事物的神祕感。」

美國的文案處理公司──全錄公司（XeroX）的名稱由來，便是將帶有「乾式」涵義的「Xeros」與帶有「寫」涵義的

「graphia」，兩字合成「Xerography」，之後又因為要體現
獨特發音，而將前後都用了 X，才成了這樣的名稱。

　　帶著 X 的神祕感，這品牌成功進軍市場。全錄公司在 2008
年改變了商標，更加強調並凸顯 X，這使他們更能躋身於世界知
名企業形象之列。

　　「X 還真是諱莫如深呢！」

很多企業就是用 X 這樣的特性，來做為祕密計畫的代名詞或象徵無限延伸概念的品牌符號。

　　「未知數 X 與叉叉很像呢，他們是一樣的嗎？」

　　「叉叉」或「錯誤符號」與未知數 X 是極為相似的符號，那 X 的起源又是如何呢？

　　X 符號其實並非源自剪刀（韓文稱為剪刀符號），而是一種建築用的工具。

　　在蓋木造建築時，會用到一種四角形框架，是用來防止外觀變形且可測量對角線方向的一種工具。這種工具中間會有將對角線連接的條楗，用在防止窗框、門框等四方形結構歪曲。

　　「這樣子門就不會歪啦。」

　　這樣的工具除了能用來固定，使建築結構不但不會變形，建築物整體也不容易倒塌外，對於測量水平與垂直距離也有很大的幫助。

　　「門框上擺上這種架子看起來就是一個大 X 符號。」

　　由於這種框架的對角線會交錯，就會呈現一個 X 樣貌，這就是 X 符號的起源。而韓文會將此符號稱為「剪刀符號」，是後來依剪刀張開的形態而冠以此稱呼的。

「這符號是 X 還是 × ?」

很多人會將 × 符號也讀成「X」的發音,但其實這是張冠李戴。因為 × 符號並非英文字母 X,而是兩條交錯的對角線所組成,所以最好要將未知數 X 和 × 分清楚喔!

正確之符 - 如：K MARK

「您要 check in 嗎？」

當我們旅行抵達下榻旅館入住時，就會聽到服務人員問這樣的話，離開旅館時就說 check out。兩者的意思分別是 check 完後進房、check 完後離開，這裡的 check 就是指「檢查」，而 ✓ 即為檢查符號（check mark）。

那檢查符號或勾號的起源為何呢？

「請標示正確事項。」

當我們在檢查或對照某事物時，大多會打上✓（勾號）以表示確認，例如在飛機上填寫入境申請表時就會勾選各選項，這時的勾號就帶有「正確無誤」之意。

同樣的道理，前面所述的旅館 check in，也是在確認對方是否要入住的一種過程；而 check out 則是要計算究竟在旅館住了幾天時的確認手續。

「那確認檢查的符號為什麼會是✓呢？」

會將檢查符號畫成✓，是起源於西元前 3500 年前的蘇美人所使用。

蘇美人居住在現今伊拉克境內的底格里斯河和幼發拉底河間的區域，並已開始從事農耕與畜牧生活。蘇美人也發明了人類最早的文字之一──楔形文字，以便於記載各種事物。楔形文字是一種由蘆葦或金屬在黏土板上刻畫出的文字，以文字外觀來看，下緣會比上端尖，猶如木楔般的倒三角形（▽）而得名。

「天上的神明啊，請拯救我們吧！」

此外，蘇美人在每年特定日子會向神獻祭，這時會將全國的

牛集合起來，在計數時就會用 ✓（勾號）來標示一頭牛。這時的 ✓ 符號其實就是將牛角簡單形象化的結果，而十頭牛的標示符號則是 <，所以 ✓ 符號是每數一副牛角所標記的符號。

「呵呵，這符號很好用呢。」

蘇美人發明的 ✓ 符號日後竟成了確認符號。但具體而言，是從約 17 世紀的西方開始的，當時教師在批改學生考卷時就用勾號來標示「正確」、「無誤」等的意思，只要答案寫對了就畫一個大勾。

「那可以用○、×嗎？」

在西方也常用 × 符號表示確認，這時的 × 符號與勾號意義相似，具有「以自己眼睛檢視過」的意義在。

有些西方的網路遊戲中甚至會出現以 × 表示「是」，以○表示「取消」的情況；但在韓國或日本則剛好相反，是以○表示「是」，以 × 表示「不是」或「取消」。

所以啊，在不同的文化中，打出✓、×、○這些符號都可能具有不同的意思，最好能先了解清楚喔！

「我們確認保證。」

勾號除了象徵「確認」之外，也有「保證」、「信賴」等的意思。所以勾號也被用在網路安全認證或與安全相關產品認證的符號。

2009 年 1 月有一則新聞內容如下：

「綜合防毒軟體 V3 IS 2007 白金版通過國際防毒軟體認證機構測試，在 CHECK MARK 的 1 月認證測試中未有一次失誤，可 100％診斷、掃除各種病毒、間諜軟體、木馬程式等惡意程式。」

這裡所謂的「CHECK MARK」是指應對電腦病毒和惡意

程式的檢查能力，所以這勾號同時符合「確認檢查」和「保證信賴」的涵義。

「電器上也有勾號呢！」

在韓國，以韓國電氣安全公司為首的六家韓國製品認證機構（KAS）認證機關皆使用✓勾號，他們會在瓦斯、電子相關產品和零件上打上✓勾號，這時的✓勾號就意味著產品安全保障。

「用勾號表示產品認證，獲得消費者信任。」

此外，確認符號也有多種其他面貌的呈現方式，例如韓國的 K MARK、GD MARK、G MARK 等。

K MARK 是韓國產業技術試驗院驗證工業產品的一種記號；GD MARK 是韓國設計振興院和產業通商資源部對於優秀產業設計品所做的符號；G MARK 則是京畿道認證安全農產品的符號。

雖然認證對象都不同，符號也都大相逕庭，但是都脫離不了「確認」這樣的涵義。

笑臉迎人 - 如：百事可樂

「犯人應該是同一人。」

「我也這麼認為，因為案發現場周遭都留有這樣的笑臉符號。」

「犯人是故意留下這樣的蛛絲馬跡吧。」

在 2009 年的 12 月，紐約警察出身的偵探甘農（Kevin Gannon）和杜華德（Anthony Duarte）兩人分析了過去 11 年

間在美國所發生的 90 起溺斃案件，發現其中至少有 40 起是有關連性，即受害人皆不喜歡喝酒，但卻都是在酒醉狀態下掉入冰冷河川中溺死的，不禁啟人疑竇。

兩人也覺得是有人故意在案發現場留下笑臉符號，因為死者不可能自己留下這樣的記號，並主張重新研究調查 40 名死者。

那這個笑臉符號當初又是誰，以何目的而產生的呢？

1963年冬季，剛合併了兩間公司的美國保險公司（State Mutual Life Assurance Company），其員工們因此滿臉愁容、士氣低落，公司為尋求解決方案，遂找上了一名叫波爾（Harvey Ball）的設計師。

「請幫我們設計一個能讓員工團結一心的友善標誌吧。」

波爾便鑽研什麼樣的標誌能降低敵對感，又能給人溫暖熱情的感覺。最後想到的是小孩天真活潑的笑容，如此單純開朗，最能讓人敞開胸懷。

「就配戴一個這樣的笑臉徽章在胸前吧。」

波爾首先畫了一個圓圈代表人臉，但在圓圈內只畫上象徵笑容的曲線，卻省略了眼睛與鼻子部分，缺點是這樣的圖形若倒過來的話，看起來就會像哭臉。

「再加上充滿笑意的眼睛，底塗滿黃色更顯清新意象。」

於是乎，這張親切友善的笑臉符號於焉產生。笑臉符號的用意是讓人感受配戴者的親善熱情，任誰看了都會感同身受。

波爾這樣的設計只收了 45 美元的酬勞，但公司卻心滿意足的大為活用這符號，配戴著這個笑臉徽章的員工們漸漸展開笑顏，公司整體氣氛轉趨融洽，連帶著營收也跟著大幅提升。

「要不要註冊為商標呢？」

不過波爾卻沒有將這笑臉符號註冊，隨著笑臉符號廣開知名度後，也愈顯得註冊商標的重要性了。直到波爾在 2001 年 4 月過世前，他都沒有註冊商標或申請著作權。對此他也沒有後悔，還對那些感嘆他沒有因此發一筆橫財的人說：

　　「哎，我就算再有錢，一次也就吃一客牛排，一次也就只能開一輛車。」

　　有著這樣樂天知命態度的波爾，收到了許多喜愛笑臉符號的人所寄來的感謝信函。

　　「感謝有您，我們今天也以感恩的心活著。」

　　至今仍有無數的人愛用著笑臉符號，也包括許多企業。一個著名例子，美國大型量販店沃爾瑪（Wal-Mart）於 1996 年時，將員工制服和購物袋上加入了笑臉符號，來強調親切與熱情感。

　　此外，1970 年美國的一對兄弟以一句「have a happy day」搭配笑臉符號，賺進了大把鈔票。

　　「看到笑臉符號就會心情好。」

　　對於看到笑臉符號的人而言，會給與一種正向能量。有鑑於此，過去曾用一個類似太極符號為商標的百事可樂公司（Pepsi-Cola），從 2010 年開始改成了笑臉符號。

根據百事可樂官方的說法，笑臉符號象徵「正向力量」，讓人們在喝可樂的同時能感受到那種愉悅與幸福感。一言以蔽之，笑臉符號就是樂天主義的視覺象徵。

「將英文字母 O 上畫笑臉更能體現親近感呢！」

韓國潮流品牌 SONOVI 就將名稱中的兩個 O 內都畫上笑臉，如此成功吸引年輕族群注目。笑臉符號真的是任誰看到都會會心一笑呢。

阡陌縱橫 - 如：Burberry

「能用最少燃料跑完全程的，獎金 5000 法郎（約 15 萬臺幣）。」

1894 年 6 月 22 日，法國雜誌《Le Petit Journal》刊登了如上的一篇賽車公告，比賽內容即為選手們開著車從巴黎出發，一直開到約 100 公里外的港口都市里昂，過程所耗燃料最少的

參賽者就能獲得獎金。

　　這場比賽可說是歷史上最早的汽車比賽紀錄，之後賽車就如火如荼的大為盛行。

　　「車到了目的地時為什麼要搖旗？」

　　當賽車抵達終點時就會揮動格紋旗，這又是為什麼呢？

　　方格紋（check）或稱棋盤紋，就是指這樣如同西洋棋盤的一格一格花紋。雖然其英文與之前所提的✔符號是同一字，但這裡是用做形容棋盤格紋之意。

　　最具代表的例子為蘇格蘭格（tartan check），這是蘇格蘭的一種傳統花紋，是由粗細不一的直橫線相互交錯而成的格紋。

　　「蘇格蘭人為什麼喜歡格紋呢？」

　　其實格紋的歷史可說是源自蘇格蘭。

　　蘇格蘭各部族為了彰顯自己的血統而編織出各自不相同的格紋毛布，從此格紋就流行開來了。每個部族都標新立異的編織出具有獨特魅力的格紋，呈現多元面貌。

　　「格紋色調多表示是貴族。」

　　然而早期的格紋還具有辨識身分地位的作用。例如下人只能使用一種顏色，貴族可用 3～5 種，國王可用 7 種，各種身分

地位一目了然，所以格紋在當時也可說是彰顯權位的象徵。

「既有古典感，又有時尚感。」

物換星移，格紋漸漸成為一般大眾廣為接納的一種流行。超過一百多種的格紋對流行造成的影響可不容小覷，而且格紋所造成的視覺效果也可以掩飾身上的缺陷，達到遮醜功效。

「遠遠看也看得到喔！」

由於格紋在視覺上的效果，可以讓人在遠處就能看得到，因此早期的賽車比賽中就以此做為出發的信號旗幟。1860 年代，在法國舉行的自行車越野競賽中，格紋背心首度出場。因為在終

點處會有許多群眾聚集，為了避免視線混淆，當參賽者看到站著穿有黑白相間格紋背心的工作人員時，就知道終點到了。

「揮動格紋旗會看得更清楚！」

1900 年代初所舉辦的賽車比賽中，則將穿著格紋背心改成揮動格紋旗，讓參賽者知道終點在哪兒。1900 年，法國汽車俱樂部舉辦了世界最早的國際賽車大賽，路線即是從巴黎到里昂，這時格紋旗就成了賽車的象徵表記。直到了今天，格紋旗都用做是車賽中告知選手們起點或終點的信號。

「真想去看狂野奔馳的車賽啊！」

車賽被認為是可將汽車性能發揮極致，又能讓觀眾看得熱血沸騰的娛樂，而在場上馳騁的選手們也都為了成為第一個看到格紋旗的人而猛踩油門。現在也有那種一人座賽車的比賽，就是大家最耳熟能詳的「一級方程式賽車」。

「車賽旗幟的顏色也很多樣啊！」

車賽旗幟的顏色與花紋當然是別具意義的。

綠色的旗幟是表示出發的信號；黃色旗幟表示前方可能存在某些危險、禁止超越等的意思；紅色旗幟表示賽車已處於危險情況，要立即停止行駛。

藍色的旗幟意味著有試圖超越自己的車；黑色的旗幟則是車手違反規定，要中斷賽事並懲處；而黑白相間的格紋旗幟則是整場比賽結束的信號，不但優勝者可以看得見，所有參賽者也都必須看見。

「我們把格紋旗幟當成自家汽車的象徵吧。」

有家汽車公司索性使用格紋旗來當自家商標，那就是雪佛蘭科爾維特（Chevrolet Corvette）。儼然是美國跑車代言者的雪佛蘭科爾維特，就是以黑白格紋搭配 V 字形做為商標而聞名於世。

這彷彿就訴說出參賽者渴望獲勝的心情，而實際上雪佛蘭科爾維特的車也常在各大小賽事中獲勝。

「將格紋再深化一點就更能深植人心了。」

要說到格紋，那絕對不能不提博柏利（Burberry）。1856年由一家小小服飾店起家的博柏利，在 1920 年時推出了特有格紋的風衣，將格紋更進一步發揚光大，「博柏利格紋」也隨之蔚為風尚。世人也感染到了博柏利格紋那種既具都會感又洗鍊優雅的風潮，以致格紋至今仍風華不減。

惡魔之眼 - 如：CBS

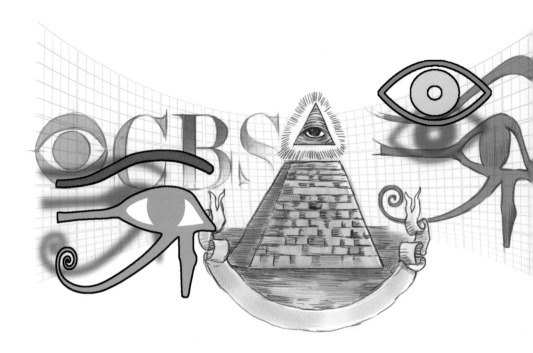

「鬼怪有幾個眼睛啊？」

正確答案是「每個國家都不一樣」。日本鬼就有三個眼睛；韓國鬼是獨眼；希臘神話中的獨眼巨人也是只有一個眼睛，還會抓人類為食。

「那有沒有兩個眼睛的鬼怪啊？」

相傳那種懷著滿腹恨意的女鬼或吸血為生的吸血鬼卓古拉就有兩個眼睛，但卻布滿爆裂的血絲。日本鬼怪「見越入道」則有長長的脖子、斜視的雙眼。

「這些鬼怪的眼睛怎麼那麼奇怪？」

那這些鬼怪的共同點是什麼？就是這些不正常的眼睛嘛！那為什麼他們會有這些怪怪的眼睛呢？

其實就是出於嫉妒，從古至今的人們都懼怕惡靈鬼怪的嫉妒心眼。

人們相信當這些惡靈或鬼怪盯著自己看時，就會招致不幸和失敗。其實這樣的想法就是出自於人類想保有幸福的因素。

「豬生了很多豬仔耶！我們來數數有幾隻吧。」

有畜養家畜的人相信當自己很喜愛這些牲口時，惡靈會設法殺死牠們；同時也認為計算某些事物或指向某個方向時，都會吸引惡靈的注意而招致不幸。這就是為什麼無論東西方在描述惡靈鬼怪時都會著重他們的眼睛。

惡靈的眼睛顯露出其窮兇極惡的心靈，此外，獨眼象徵偏見，多眼則暗喻監視或強烈的嫉妒心。

「別那樣看！」

一般而言，當別人的視線盯著自己時會造成一些不舒服，有些人會認為對方是在找自己的缺點或監視著自己。這種觀念就延伸出「惡魔之眼」的符號，亦稱「邪眼」，英文叫做「Evil eye」。

「好像被誰盯著看似的，心裡很不舒服呢！」

人們約定俗成的認為惡魔的視線會破壞幸福，並帶來不幸。古希臘人當手背或腳背上長了疣皰時，是絕對不會去數它們的，因為他們認為數的時候會招來惡魔注意，惡魔會讓這些疣皰愈長愈多。

古代的朝鮮與中國的富貴人家當有了新生兒時，會在他們童年時故意取一個粗俗低賤的小名，好避開惡魔的視線。所以雖然

是身分顯貴，但
卻會冠上一個
難聽的小名。

　　「讓我遠離
惡魔的視線吧！」

　　後來人們乾脆
製作護身符來避邪。
最有名的應該算是土耳
其的「邪眼護身符」（Nazar
Boncuğu）。

　　邪眼護身符即是由幾層同心圓組成如人眼的外形，當地人認
為配戴此物是「以毒攻毒」將惡魔驅離。且通常利用伊斯蘭文化
的「幸運色」、「守護色」──藍與白的土耳其石製成。

　　現今在土耳其各地都能見到這樣的藍色邪眼，除了做成首
飾、鑰匙圈、手機吊飾，或刻畫在手環、陶瓷杯等紀念品上之
外，就連街道、花壇、階梯，甚至與聖母瑪利亞有關的事物上也
可以發現藍色邪眼蹤跡。雖然外形可能有些差異，但所具的象徵
意義皆同。

「它在保佑著我呢！」

將這樣的眼睛或瞳孔置入符號中會有強烈的注視感，彷彿一個眼睛正監看著場面，帶有一種「一切無法逃脫法眼」的感覺。這便是中文「直視」，意即「凝神注視的盯著」。

「看清一切真相。」

美國 CBS 公司的商標就是看重這一點而製作的。這是在 CBS 公司工作 20 多年的藝術指導威廉科恩（William Gordon）於 1951 年推出的商標設計，即一個在天空中的大眼睛，彷彿看穿地上一切事物的「天空之眼」。

1966 年時商標做了一些修改，但是眼眶內的眼白和眼珠皆不變，就一直成為 CBS 招牌沿用至今。

「感覺是個充滿憤怒的眼睛呢！」

日本潮牌川久保玲（Comme des Garçons）

所用的就是一顆紅色愛心加兩個眼睛所組成的商標，設計者說明設計理念是這樣的眼神帶有憤怒感與反抗精神，反映出自家商品的創作原動力。這樣強烈鮮明的視覺效果也的確加深了消費者深層印象。

對不起駛到你 - 如：SCALPERS

「攻擊那艘船！」

所謂的海盜，就是指那些搭著船、搶奪其他船隻或襲擊海岸並掠奪財物的不法之徒。他們會搭著海盜船慢慢靠近目標，再發動迅雷不及掩耳的奇襲。此外，還會豎起畫有骷髏的旗幟，令人望而生畏。

海盜自古便有，西元前 600 年左右，希臘薩摩斯島國王波利克拉提斯就曾因為搶奪了數十艘帆船而累積了大筆財富，這也算是海盜的行為；西元八到十世紀左右，維京海盜在英吉利海峽以及歐洲各地肆虐，令當時的人聞風喪膽。

「除了自家人，都可以攻擊。」

16 世紀末期，英國和西班牙之間展開了拓張殖民地領土的爭奪戰，兩國皆默許除了自家的船之外，其他國家的船都可以強取豪奪，以利牽制對方國家。

因此，海盜對於這兩國的制海權（以武力支配海洋的軍事、通商或航海等相關事務的海上權力）有了一定的影響力。例如在 1588 年時，擊敗西班牙無敵艦隊的英國艦隊中的一名指揮官即是海盜出身。

「從現在起，不管是襲擊哪個國家船隻的海盜，都給我處死！」

17 世紀初，歐洲各國漸漸平息了海上之爭，進入了相對和平的時期。這時海盜們紛紛轉往不受歐洲國際法管轄的美洲沿海活動。這時期的加勒比海除了充斥著英國、法國、荷蘭海盜外，還有一種特別的西印度海盜（buccaneer）。

西印度海盜原先只是以狩獵野獸維生的美洲原住民，但在西班牙變本加厲的侵略搶奪美洲後，一部分人轉而成為海盜。他們的戰術是將自己船隻偽裝成破爛的船或一般漁船，慢慢靠近西班牙商船後發動突襲。

17～18世紀時，西印度海盜的掠奪達到了巔峰。18世紀初時，開始出現了骷髏旗幟，據說是一名托爾特克族出身的海盜所製作。

托爾特克族是西元十世紀左右統治墨西哥高原地區的部族，他們崇拜著羽蛇神，且會用排成 X 字型的人類大腿骨加上頭骨圖案來裝飾神殿，透露著恐怖的氛圍以達到使人服從的效果。

　　之後，在加勒比海出沒的海盜們從這樣的神殿裝飾中找到了靈感，就將旗幟上畫著頭骨與排成 X 字型的兩根腿骨。

　　「海、海盜來了！」

　　骷髏旗可以達到出乎意料的效果，看到海盜骷髏旗的人都會畏懼三分、手忙腳亂了起來，讓海盜們輕易的掠奪後呼嘯而去。

後來許多海盜皆群起效尤，將船上懸掛骷髏旗，骷髏旗也漸漸成為海盜的代名詞。

「我要製作一個更嚇人的骷髏旗。」

18 世紀初，加勒比海上出現了以嚴刑拷打和殺人越貨而臭名昭著的海盜，他就是羅伯茨（Bartholomew Roberts）。

羅伯茨在 1721 年時因為躲避歐洲海軍而駛向非洲一帶，同時製作了一個獨特的旗幟。圖案是他自己、雙手分持刀和短劍、雙腳分別踩著兩顆頭骨。

這樣的圖像顯露出被欺壓島民的憎惡感，同時讓看到此旗幟的人心生恐懼。後來有些海盜對此啟發靈感，將原本骷髏旗上的頭骨下的兩根腿骨改畫成兩把交錯的刀。

「骷髏象徵死亡。」

種種的原因讓今天骷髏成為象徵死亡的符號，像是那種裝有

劇毒的鐵桶上就會畫有骷髏符號，放置毒物的場所也會貼上畫有骷髏符號的公告。

「要可以吸引目光的骷髏圖案只有一種。」

骷髏符號其實離所謂的美感是相去甚遠的，但是很多潮流品牌卻很愛用，因為不但可吸引異樣眼光，同時也令人印象深刻。

西班牙的鞋子品牌 SCALPERS 的商標即是一顆頭骨、外加兩把交錯成 X 字型的刀，再搭配鮮明多元的色彩，吸引了不少目光；瑞典服飾品牌 CHEAP MONDAY 的商標則是一顆頭骨上畫著倒十字架，這曾引發不少議論風波，卻也成功的製造話題而打響知名度。

「骷髏符號還真是強而有力啊！」

英國的麥昆（Alexander McQueen）、美國的哈迪（Ed Hardy）等知名設計師都曾推出有骷髏相關的作品，讓許多演藝人員趨之若鶩。骷髏符號現在不只是帶給人們恐懼和死亡的印象，也充滿著令人細細品味的強烈獨特魅力。

123

表情符號是何時問世的？

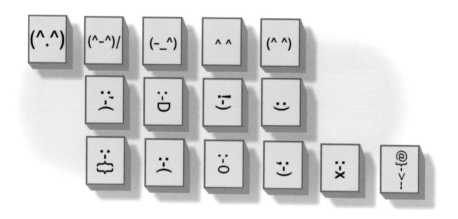

「表情符號還真可愛呢！」

表情符號（emoticon）是由具有「感情」之意的英文「emotion」和具有「形象」之意的「icon」，兩字合併而創出的單字。這些符號是由電腦、手機上的文字、符號與數字相互結合而組成的，可傳達出各種豐富的情感。

一般而言，大家會用「美國資訊交換標準代碼」（American Standard Code for Information Interchange；ASCII）來呈現表情符號。ASCII 是由美國國家標準協會（American National Standards Institute；ANSI）所制定的普及文字代碼系統中，以訊息交換用的 7bits 符號呈現數字、文字、特殊文字等的符號代碼。

　　「連續用兩個相同的符號可以排出一個笑臉耶！」

　　表情符號主要是以眼睛表情為主，再搭配英文字母使用。例如：^^（笑臉）、^^;（尷尬）、*^^*（害羞）、ㅠ_ㅠ（哭泣）等。

「有些符號還得將頭歪一邊才看得懂。」

在西方有些表情符號是以橫式來呈現，例如：:-)（微笑）、:-D（大笑）、:/（不滿）、:-P（略帶嘲弄）、:-O（吃驚不已）、XD（捧腹大笑）、～:-(（大為光火）等。

不過究竟是誰發明了最早的表情符號？

「我想用圖形文字來表達情緒……」

1982 年 9 月 19 日早上 11 點左右，卡內基梅隆大學（Carnegie Mellon University）的法爾曼（Scott Fahlman）教授在線上電子布告欄中討論著有關幽默的底限等事，在思索良久後，在 11 點 44 分發出了一個 :-) 符號。

「希望採納者能使用此文字 :-)。」

當時他只想透過這些來分辨嚴肅訊息和善意玩笑，結果卻誤打誤撞成了表情符號的創始人之一。

而這樣的無心之舉就在線上電子布告欄中迅速蔓延擴散，獲得無數人的呼應。若只是以文字來傳達與接收訊息，不免有些枯燥無味，若能適度使用這樣的表情符號的話是可緩解氣氛的。

「語句中帶著微笑，感覺柔和多了。」

早期因為表情符號只有這樣的笑臉，所以一度稱之為

「smiley」，也帶來了一股「數位微笑革命」。

　　「也來做一些其他表情的符號吧。」

　　之後漸漸有許多其他表情符號陸續問世。

　　「沒有表情符號的話真是很生硬無趣呢。」

　　今天我們在寫電子郵件、打手機簡訊、通訊軟體聊天時或在
線上公告欄刊文時，都會用到表情符號。

　　我們也順便整理了一下現今常用的表情符號，請見下頁：

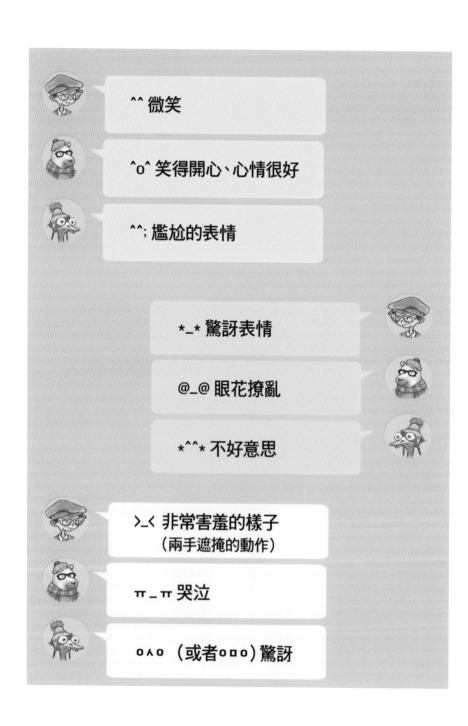

^^ 微笑

^o^ 笑得開心、心情很好

^^; 尷尬的表情

_ 驚訝表情

@_@ 眼花撩亂

^^ 不好意思

>_< 非常害羞的樣子
（兩手遮掩的動作）

ㅠ_ㅠ 哭泣

oΛo（或者oㅁo）驚訝

男女符號（♀‧♂）的由來

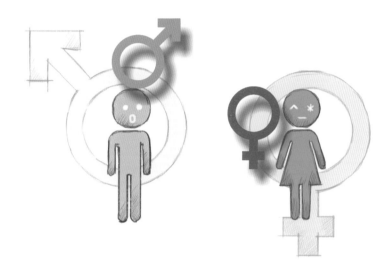

「好像一面鏡子和一支箭呢？」

今天我們都很熟知♀♂這兩符號分別代表女性與男性。大概很多人也會覺得女性符號很像一面鏡子，而男性符號像一支箭吧！不過，事實上並非我們所想的那樣喔！如此的話又是誰發明了這些符號呢？

「盡量畫得簡單好記。」

過著穴居生活的舊石器時代人類，會將自身所見印象深刻的

事物以壁畫方式表達呈現，而很多壁畫都遺留至今。壁畫除了畫有野牛、鹿、馬等動物外，也有畫人和武器等，同時也會分別將男女的性器官簡略的畫出，尤其女性的性器官會更常被畫出，為什麼會這樣呢？

「因為需要更多的孩子。」

那就要說到舊石器時代其實是以女性為中心的文化，當時的穴居生活是眾多女性與男性雜居的。男性主要負責出外打獵、獲取食物；而女性就負責「增產」，生孩子確保勞動力。當能工作的勞動人口愈增加，就更能輕易的取得所需的食物。這些原始人類相當重視生育以及豐饒的生活，因此連帶著也就會凸顯女性的性器官。

「那是誰發明了雌雄符號？」

我們現在用的♀（雌性）、♂（雄性）符號可以推溯自古代占星術的用法。西元前 2700 年左右的古巴比倫時代，人們會依照天空星羅棋布的星宿位置來做占卜，其中就有用到男女符號，但是當時♀是指金星，♂是指火星。

「黎明或傍晚時分可見金星，它就像女性般優美！」

「火紅色的火星有著男性般的旺盛熱情！」

古巴比倫人認為金星如同優美的女性，因此用類似鏡子外形的圓形畫出女性符號；而火星彷彿訴說著男性的攻擊性，所以用箭號來表意。只不過此時的♀、♂兩符號還是局限於代表星宿（金星和火星）。

　　「用符號來標示金屬。」

　　歐洲進入了中世紀之後，♀、♂漸漸轉為在鍊金術中標示金屬的符號了。所謂的鍊金術就是欲將銅、鉛等金屬物質鍊化為黃金的方術。在鍊金術中，♀表示相對較軟的銅，♂則表示可製作武器的鐵。

「將銅和鐵融合搞不好能鍊出黃金。」

　　當時的鍊金術士孜孜不倦的將各種金屬或物質融合，企圖成功的鍊出黃金來。當然最終他們沒能鍊出一兩黃金來，不過卻間接促成了現代化學的濫觴，對後世的化學發展有著莫大助益。

　　後來到了 1753 年，瑞典生物學家林奈（Carl von Linné，1707 ～ 1778 年）又再度將♀、♂做了用途上的轉變，即用做標示雌雄的符號。

　　「植物也是有雌雄之分的，當然得標示清楚。」

　　林奈主張不僅是動物，連植物也是有雌雄之分的，所以試圖將動植物做雌雄分類。他在其著述《自然系統》中就利用♀、♂兩符號來分別標示生物的雌雄性，他選用此二符號的原因除了外形看似性器官外，還包括♀帶有柔軟感而♂則具強悍感等因素。

　　此外，林奈具有男性主權意識，所以在對植物進行研究時也會先以雄性植物著手，而他所用的二名法（用屬名和種名做為生物的分類和命名方式）則一直延續至今。

　　連帶著，生物學家林奈用♀、♂兩符號分別代表柔的雌性與剛的雄性的方式也一併被後世沿用著。

溫泉符號（♨）是什麼時候產生？

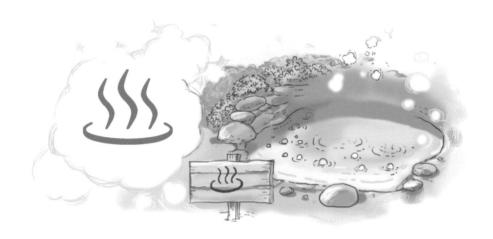

「哇～好溫暖喔！」

　　人類懂得泡澡的歷史可推溯自原始時代，據考古發現約西元前二萬年前的人們就會在燒紅的石頭上澆上水來洗三溫暖，似乎從當時就知道泡澡沐浴是有助身體健康的。

「運動流汗後泡個澡，讓身心都舒暢呢。」

　　古希臘男子在競技場上運動後就會洗三溫暖；羅馬人則在各處興建巨大的公共澡堂，喜愛沐浴的程度可見一斑。

不僅如此，羅馬人也開鑿許多溫泉池，並運用在醫學方面。他們當時就很清楚，當人的身體浸入熱水中不但可以讓血液循環順暢，有時候還能治癒特殊疾病或緩解疼痛。

「從現在開始禁止進出公共澡堂。」

西方進入中世紀之後，認為會去沐浴泡澡的男女都是身心不健全的，因此開始禁止沐浴活動，溫泉文化也隨之消失殆盡。

17 世紀時，沐浴又開始流行了。歐洲的上流階層為了維持身體健康而去溫泉池泡澡，每次去都會待上數天。

「泡在熱水中，不但促進血液循環，心情也變好了。」

在東方，日本可說是最注重沐浴和溫泉的國家。人們一從外面回到家中，就一定要先泡個澡，藉此放鬆緊張的心情，不過他們會先在浴缸外將身體洗淨再進去泡。而日本又因為有火山的緣故，連帶也讓溫泉產業十分興盛。

「這裡有熱水冒出耶！」

所謂的溫泉，是指某地泉湧而出比周遭空氣溫度高的熱泉水。溫泉中富含各種礦物質，所以頗具醫療效果。每個國家的溫泉溫度都不盡相同，韓國所定義之溫泉是「平均 25℃以上、對人體無害之泉水」。

「泡澡後病都沒了！」

相傳布拉達國王（李爾王之父）於西元前 863 年在一處濕地泡澡以療養身體，他讚嘆該處溫泉有神奇療效，因此開發名為巴斯（Bath）的溫泉池，後來 bath 就成了英文「沐浴」、「洗澡」的語源了。而巴斯當地至今仍有溫度 49℃以上的溫泉湧出，且每天產量可達 50 萬加侖。

「要說溫泉的話，就不得不提日本人。」

日本最早的歷史書籍《日本書紀》中就有關於溫泉的記載，足以見得日本人從很早開始就深愛泡溫泉。由於地處火山地帶，

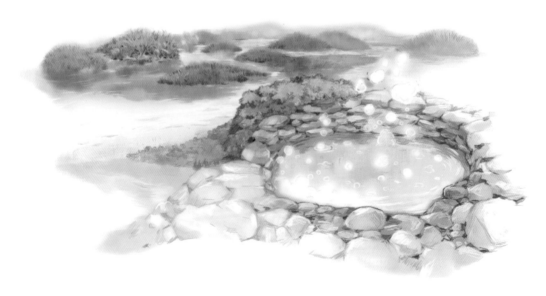

日本的溫泉區域比比皆是，他們會將一區域圍起來建設成溫泉池設施。

但是又是誰發明了「♨」這個象徵溫泉的符號呢？

下列舉出有關發明溫泉符號 的兩種說法：

其一，1871年時的日本明治政府在策劃東京的建設時，是參考著德國的地圖來做各種記號，但是德國卻沒有像神社、溫泉等地，故也沒有相關符號，所以日本只好自行發明了這個溫泉符號。

其二，相傳 19 世紀末時的日本群馬縣磯部溫泉首度使用了此溫泉符號。

♨據說還包含「泡三次溫泉才好」這樣的寓意，另外則是有三種涵義在：第一，洗掉身上髒汙、第二，紓解身體壓力、第三，增進身體健康。

不過無論哪一種說法，♨符號表現出一個冒出蒸氣的池子，都讓人看了就能心領神會，因此廣為流傳。

韓國自古以來也有溫泉活動，但一度僅限特權階層可使用，而開放給大眾使用的溫泉則是在釜山於 1900 年首開先例，之後公共澡堂就如雨後春筍般興盛。

「在別人面前洗身體？太不像話了吧！」

「反正是在同性別的人面前啦，把身體洗乾淨才重要吧。」

1924 年，平壤開設了當地第一家公共澡堂，首爾在隔年也跟進，這時不只是溫泉池，連公共澡堂也用起♨這個符號，所以♨符號在韓國其實是溫泉與公共澡堂共用的符號。

藥袋上畫的處方箋符號有什麼涵義？

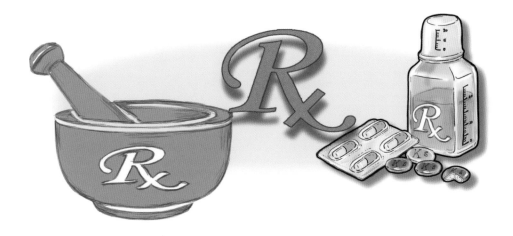

「有毒物質會警告心臟！」

　　古代羅馬人在調製混合物時，必定是使用左手第四根手指來攪拌混合，他們認為「左手第四根手指與心臟有直接連結的神經，當某物有毒的話會驚擾心臟並傳達反應到左手第四根手指上」。

「吃藥前先用左手第四根手指攪一攪。」

　　所以羅馬人把左手第四根手指稱為藥指，古代所服用的藥多

為湯藥，會混雜許多藥物於其中，這時就會用左手第四根手指來攪拌。

到了近代，由於固體的藥物愈來愈多，因此使用左手第四手指攪拌藥湯的行為也漸漸減少。當身體有任何不適時都是到醫院就診，或是去藥局買藥吃。

「那畫在藥袋上的符號又是什麼啊？」

不過當我們觀察藥袋的話，應該都會發現一個很奇特的符號吧。雖然藥袋外形都各有不同，大體而言都會有一個藥缽加搗藥杵的圖形和一個符號，因為在西方，藥缽和搗藥杵即是用來將藥搗碎成粉末的重要工具。

那個符號又是畫什麼呢？

而藥袋上所畫的處方箋符號的由來如下：

根據古埃及神話，鷹頭人身的太陽神荷魯斯（Horus）為了幫父親報仇而挑戰叔叔，但是荷魯斯在打鬥過程中失去了一隻眼睛，當時醫師的守護神托特（Thoth）現身將他的眼睛治好，荷魯斯得以再度擁有兩隻眼睛。

「呵呵，這故事真是既有趣又耐人尋味。」

西元二世紀左右，希臘醫師蓋倫（Galen）成為羅馬皇帝奧理略（Marcus Aurelius）的御醫（專門在宮廷中為王公貴族診療的醫師）。

蓋倫某天看書時讀到與荷魯斯相關的神話，有感而發的畫出了一個奇特符號，就是將荷魯斯之眼簡單形象化，肅穆又帶著神祕感。

「這是可以抵擋疾病與惡運的神聖符號！」

之後人們就將蓋倫所發明的神祕符號運用在藥袋上，就是希望患者看著此符號吃藥時能發揮神奇功效。

「吃了這樣的藥，病就好了。」

今天醫院或藥局的藥袋上所畫的處方箋符號就是源自荷魯斯之眼，且從本來的圖型慢慢簡化為現在所看到的符號。而且現在還帶有「請服用此藥」的寓意在。

「那藥局又是什麼意思？」

所謂的「藥局」是指「製藥之地」，是源自「藥局契」一詞。藥局契是朝鮮中期之後，以醫療互助為目的所成立的一種契約。藥局契主要盛行於一些藥品短缺的偏遠地方。

　　「身體不舒服就請說，契員會幫您傳達給醫院或取藥。」

　　成立於 1603 年江陵地方的藥局契大約持續了 200 年之久，藥局契的契員有著與醫院相同的藥，但是通常是有點錢或屬貴族階層的人才能擔任。

　　「任誰都可以買藥。」

　　近代形態的藥局是在 1895 年 6 月 22 日開化黨新政府成立後才設立的，也是從那時才開始有藥劑師、藥劑官、製藥師等的職稱出現。而製藥賣藥的場所也漸漸有了洋藥局、韓藥局、藥舖、藥房等多種稱呼。

電子郵件符號（@）的意義？

「只要點擊一個文字就能跳到另一個句子。」

1989年，在瑞士日內瓦任職於歐洲核子研究組織的柏內茲 -
李（Tim Berners-Lee）提出了世上最初的「全球超文字計畫」
（Global Hypertext Project），受到各界關注。

所謂的「超文字」就是指點擊的瞬間可移動至其他文書形式

的一種模式。柏內茲 - 李預想著，若將許多研究院的研究結果製作成「超文字」形式的話將能輕易的連結。

「透過畫面讓互相都能看見全世界的文書形式。」

這種發想就促成了日後全球資訊網（web）的誕生，也為此創造了史上第一個網路瀏覽器，以及完成了「超文字傳輸協定」（Hypertext Transfer Protocol；HTTP）。

超文字傳輸協定是全球資訊網的資料通訊的基礎，指的是能輕易生成超文字的 HTML（Hypertext Markup Language）以及網址標示樣式的 URL（Uniform Resource Locator）。簡單來說，就是利用通信電路讓電腦與電腦之間能相互傳輸或接收資料時的許多相關規範。

柏內茲 - 李之後又發明了能發揮驚人技術的「全球資訊網」（World Wide Web），常縮寫為「WWW」或「Web」，指的是能使用影片視訊、聲音等各種媒體的網路。

當然也可以利用超文字，輕易獲取欲求得的資訊和相關資訊的程式。

「那 email 又是什麼意思啊？」

「email 就是電子郵件（electronic mail）的縮寫，是利用
電腦終端機之間通信電路寄送或接收的文字。」

「啊哈，就是不用紙、用電腦畫面就可以收看的信件啦！」

電子郵件是在 1972 年 7 月，由美國程式設計師湯姆林森（Ray Tomlinson）所發明的。湯姆林森在 1971 年時就開發出一個系統可讓兩臺電腦間能互相寄收電子郵件，隔年他就發展出第一個電子郵件並寄給自己。他首先在一臺電腦上鍵入訊息，再到另一臺電腦上檢查收信匣，之後他如此說道：

「終於到了可以信任的程度了，我用 @ 符號將使用者名稱與電腦名分隔，然後以這臺電腦寄信給所有公司內連到這臺電腦的使用者。」

湯姆林森為了區別使用者身分（ID）和網域名稱（Domain Name）而使用 @ 符號加以區隔分辨。

　　那這電子郵件符號 @ 又是什麼意思呢？

　　標示電子郵件的符號@讀做「at sign」或「at mark」，即英文at的涵義。at本身就有「位於～地點、位置」或「所屬～」的意思，讓人知道位於何處。

　　但是為什麼要用 @ 當做電子郵件象徵符號呢？

　　在中世紀的歐洲，紙張非常珍貴，因此寫字時會盡可能節省的寫，其中著名的例子就是 @，當時 @ 就被用做表示「在～」、「從～」的意思，常以 @ 符號來代替寫英文的 at 一字。

　　「現在要取得紙太容易了，愛怎麼寫就怎麼寫吧！」

　　當日後取得紙張容易時，@ 也漸淡出紙上。不過就在電腦網路和電子郵件普及後，@ 符號又重出江湖。@ 就做為替代 at 的符號，來傳達「位於某處」之意，並普及於世界各地使用。

　　「看起來像蝸牛呢。」

　　每個國家或地區對於這個符號的稱呼都不同，韓國就叫它「蝸牛」、臺灣稱「小老鼠」、匈牙利稱「小蟲」、希臘稱「小

鴨子」、斯洛維尼亞稱「猴子尾巴」、瑞典稱「象鼻」、法國稱
「田螺」、俄羅斯稱「小狗」等，可看出各個地方的人們的看法
都大相逕庭呢！

韓國貨幣單位符號的由來

「貨幣符號是怎麼出現的？」

貨幣名稱的由來眾說紛紜，例如：英國的貨幣「英鎊」（pound）起源自古羅馬的重量單位 pondus，當時可用一張銀行券換取 1 磅的銀，漸漸這個名稱就與錢有關了。

不過在 1816 年時，銀本位制度（以一定量的銀做為貨幣單位的制度）被廢止，雖然名稱依然保留，但就再也跟銀的重量

無關了。標示英鎊的符號為 £，就是從古羅馬使用的秤重天秤（libra）一字，取其頭文字而來的。

「錢幣金額單位改為分（penny）。」

與此相比，英國貨幣（主要指硬幣）的小額單位 1 分（penny）卻是用 d 來標示，這是源自古羅馬時期貨幣迪納厄斯（denarius），也同樣是取其頭文字而命名。迪納厄斯的語源出自於希臘語中有「給予」涵義的 dinarion 一字，而迪納厄斯是在全羅馬帝國境內皆可流通的主要貨幣，知名度極高。阿拉伯和南斯拉夫所用的貨幣「第納爾」（dinar），其語源也是出自迪納厄斯。

「一頭牛的價錢值葉錢百兩。」

古代朝鮮的貨幣常稱為「葉錢」，主要是銅錢形式，但在開化期時一度較常使用銀幣，所以也將錢稱為「銀」。

「這個值 10 兩。」

朝鮮時代的貨幣單位為「兩」、「錢」或「錢重」，1 兩等於 10 錢（或 10 錢重）。朝鮮時代錢的價值與金屬等同，因此以重量單位來做為貨幣單位。

「大人，請賞 1 分錢吧！」

「我 1 分錢也不給！」

在朝鮮後期，漸漸以「分」來取代「兩」和「錢」，1 錢即為 10 分，上述「請賞 1 分錢吧！」這樣的乞求，已經是對於最低幣值 1 分錢的乞求了。

到了近代，就開始使用「圜」，這個字本身帶有「不斷轉動」之意。1901 年 2 月實行了「光武 5 年貨幣條例」，並採取了金本位制度（以一定量的黃金價值為基準來裁量單位貨幣價值的制

度），當時的 1 圜價格為 2 分純金（750mg），也相當於 1 圜 ＝ 100 錢。

「將圜改為圓吧！」

在日治時期的 1910 年，貨幣單位又轉變帶有「圓形」之意的「圓」。日本的朝鮮總督府從該年的 12 月 1 日起發行韓國銀行券 1 圓券，也將既有的「圜」改為日本貨幣單位「圓」，一直到 1953 年貨幣改革後，才又將「圓」恢復成以前使用的「圜」。

「貨幣單位用韓文的圓來稱呼。」

現在所說的「韓圜」（亦稱韓元），是根據 1962 年 6 月 9 日頒布的「緊急通貨措置法」而來，當時的革命政府斷行通貨改革，將本來的「圜」以「圓」取代。這時所說的「圓」並非日治時代的「圓」，而是最早以韓文寫成的貨幣單位，價值是輔助單位——「錢」的 100 倍。

韓圜在英文中寫成 WON，符號則是以一個 W 加上橫線 ，並無其他特殊象徵意義，就是取英文「圓」的頭文字 W 加上橫線而成的。

句號與逗號的由來

「這書中記載著我波瀾壯烈的一生！」

18 世紀末，美國富豪德克斯特（Timothy Dexter）於死前的四年——1802 年寫了回憶錄，記錄他輝煌燦爛的人生經歷。

這本名為《A Pickle for the Knowing Ones》的回憶錄引發了不少話題，但不是出自它的內容有多麼震古鑠今，而是鋪陳手法光怪陸離。

「沒有句讀點的話，根本讀不了。」

他所寫的句子從頭到尾相連，不使用任何標點符號，讓人看了匪夷所思。

「這什麼啊？根本不知道他在説什麼。」

「連標點符號都不會用的笨蛋。」

原本受人景仰的德克斯特，這下淪為被人奚落的笑柄。就因為這本回憶錄中沒有任何標點符號，因此被人非難不已。德克斯特遂發行改版後的版本，還附註了以下的話語：

「自以為是的人們要是對本書沒有標點符號而説三道四的話就請自行拿胡椒粉或辣椒粉灑在上面吧 ,,,,,,,,,,,,,,,,,,,,,,,……………………………………………!!!!!!!!!!!!!!!!!!!!!!!??????????????????????」

不過上述所提及的句讀點又是什麼意思呢？

「句讀點」或稱標點符號，就是輔助書面文字記錄的符號，用以表示停頓、語氣，以及詞語的性質和作用等。依據字面上解釋：句是指整句話結束的部分，讀是念出文字的動作，點則是標示符號。

「該停頓的地方要標上逗號，句子完全結束的地方要標上句號。」

在句子的內容中，「句號」（．）出現於文句結束時，「逗號」（，）則是出現在語氣停頓並連接下一句子時。

「這些符號看起來就像點。」

沒錯，標點符號的英文叫做「punctuation」，這個字起源自拉丁文「點」的意思，而像句號（period）、逗號（comma）等的英文單字皆是從希臘文字中借來的用語。

古希臘人在文句完結或中斷一部分時，就會標示上現代人所使用的句號、分號、逗號等。

「空間不夠，要連著寫。」

that government
of the people by the people
for the people
shall not perish from the earth

　　歐洲過去有很長一段時間會將文字連串寫出，但慢慢演變為單詞與單詞之間會留一小空格以做區分。從古希臘時代到中世紀，很多學者則是依個人喜好、隨心所欲的畫點與線當成標點符號。

　　「要有一定規則，讀起來才順啊！」

　　到了 16 世紀，標點符號才有系統的成立規範。威尼斯的馬努提烏斯（Aldus Manutius）被認為是第一個使用標點符號的出版印刷業者，而與他同名的孫子小馬努提烏斯（Aldus Manutius the Younger）更在 1566 年出版了有關標點符號的原理，以及句子分段停頓的各種意義之介紹書籍。馬努提烏斯的

許多標點符號都是取材於希臘文法學中的。

「那韓文中什麼時後出現標點符號的啊？」

韓文中的標點符號首見於詩歌《龍飛御天歌》中，為了防止錯讀等事發生，就用了圈點等符號來標記，圈點也因此成為韓文的第一個標點符號。

「句子完結時要標上句號。」

「句子與句子之間表停頓口氣與連接時要標上逗號。」

現在我們所用的句號（.）和逗號（,）是從 1910 年開始的，在英文文法為人知之後，便引入西方的標點符號套在韓文中。

1933 年朝鮮語學會制定「朝鮮語綴字法統一案」時，首度規定了文句中所該出現的 16 種標點符號。

今天我們在書寫文句時，就很習以為常的會在句末標上句號（.），句子之間表停頓口氣與連接時就標逗號（,）。

緊急出口符號的由來

「請各位注意,並保持冷靜往緊急出口疏散。」

當發生火災、地震等危急情況時,電影院、飯店等大型建築物管理者就會這樣廣播。而緊急出口就是為了應付這種突發狀況而設置的出入口,即便在伸手不見五指的狀況下,也能看見緊急出口上方那個發著綠光的標示與文字。

「為什麼不用鮮明的紅色呢?」

考量到人類眼睛的視覺功能與對於色彩的心理作用,緊急出

口的標示燈設為綠色是有特殊用意。在人類眼睛視網膜上有著視錐細胞和視桿細胞，我們透過這些細胞能看到色彩和明暗，但視錐細胞在弱光處無法發揮辨識顏色的作用。

「在明亮處和黑暗處能快速分辨的顏色並不相同。」

相反的，視桿細胞雖然無法分辨顏色，但在黑暗處仍能感知明暗以辨識物體形狀，且視桿細胞對於綠光最為敏感，對紅光則顯得遲鈍。也就是説，當我們身在暗處時，眼睛最能看到綠色的物體，而不太能感知紅色，這也就是為什麼緊急出口標示燈要設為綠色的原因了。

那緊急出口的符號又是什麼時候，由哪一國的人發明的呢？

「火、失火啦！」

1972 年日本大阪的千日百貨公司發生嚴重火災，而在隔年的熊本縣大洋百貨也發生了慘絕人寰的火災，兩起火災都造成逾 100 人葬身火窟。當調查事故發生的前因後果時，發現現場的確是設有寫著「非常口」的緊急出口，但是當時能看懂漢字的人不多，加上慌亂與擁擠，才釀成憾事。

「要設成讓大家都看得懂的符號文字才行。」

1979 年，日本公開招募關於緊急出口符號的設計。

　　在 3337 件作品海選中，一個奔跑出門外的簡單人影圖形讓評審人員眼睛為之一亮，這符號也順理成章的雀屏中選。當初的設計者在做了部分的修改後，就成了今天我們熟知的緊急出口符號了。

　　「一眼就能看出急迫奔逃的樣子呢！」

　　日本於 1980 年 6 月向 ISO（國際標準化組織）提出緊急出口符號設計，以成為國際規格。但當時 ISO 暫定以歷經數年審議的俄羅斯所提的緊急出口符號為國際規格。

　　俄羅斯所設計的緊急出口符號與現在我們所看到的符號相比的話，可以看出其門下還有門檻，俄羅斯方為此備受爭議，但他們宣稱只是按照實際門的形態所呈現。

「難道不該把門的樣貌完全呈現嗎？」

在這樣的爭議聲中，反而讓日本有了敗部復活的機會。

日本方説道：

「若有門檻的話，可能會讓看這符號的人以為圖中的人與自己無關，反過來説，若沒有門檻的話，圖中奔跑出去的人形會讓看的人有種心理作用，彷彿像是自己在跑，而且也知道該往那個方向逃生。」

結果日本設計的緊急出口符號因此獲得更多的好評，1982年4月，俄羅斯在 ISO 倫敦的會議上自行取消了提案。

今天我們所看到的緊急出口符號，即是標示著綠底白文字，再加上一個奔跑出去的人形，道盡了該往何處逃生的涵義。